# 作者序
## Preface

沒有滑雪場的台灣，近年來也掀起一股海外滑雪熱潮！

隨著滑雪人口持續成長，以及廉價航空公司不定時的機票促銷，前往海外滑雪自由行的雪友人數正在逐年攀升中。

滑雪人口的增加，對長年進行滑雪推廣教學的我既興奮又擔憂；興奮的是在台灣有越來越多滑雪裝備專賣店，不需要專程到國外買器材；擔憂的是隨著滑雪人口的增加，發生滑雪運動傷害的人數也跟著變多！

是的，滑雪是一項帶有速度感有點刺激的運動，稍有不慎就可能產生運動傷害！我建議您要請專業的滑雪指導員帶您入門滑雪運動，循序漸進的學習滑雪技巧和專業知識，降低可能受傷的機會！

《滑雪初體驗》是一本介紹滑雪運動的工具書，適合正準備入門滑雪運動的您！在從事滑雪運動前先從書上學習滑雪術語、滑雪場安全規則，以及安全的跌倒和起身方式，實際體驗滑雪運動時，可能造成的傷害就越少！

滑雪是一項會讓人上癮的運動，隨著滑雪經驗的累積，滑行速度和技巧上的進步，會讓人獲得極大的成就感，也因此愛上滑雪的人常戲稱自己得到「雪癌」，隨時希望自己駕馭著滑雪板馳騁在銀白世界中！

希望準備入門滑雪運動的您，都能在本書中有所收穫。學習一項運動絕對不是看看書就可學會這麼簡單，預算允許的情況下，請一定安排專業的滑雪指導員陪伴，開始您人生中的滑雪初體驗。

# 作者序
## Preface

　　我是一個工程師，在工作之餘我一定會將我自己放置在大自然之中，除了可以消弭平時緊繃的壓力，更能藉由戶外活動體驗不同的人生。我認為每個人都應該要有一個戶外活動的興趣，我也不斷追尋自己的興趣。

　　在前幾年，我不斷的在網路上揪團出遊體驗，在這個美麗的寶島上，我們幾乎玩遍了所有的戶外活動，衝浪、溯溪、風帆、滑水、浮潛、深潛、獨木舟、攀岩、滑降、滑板、高空彈跳、飛行傘、垂直風洞、登山、露營，團友們來來去去也陸續的找到了自己的興趣，而我總是偏好於板類活動，相較於衝浪追不到浪、風帆抓不到風、滑板摔了很痛、滑水站不起來，滑雪只要跟隨著地心引力，好像就變成了入門練習門檻較低的選擇，於是我開始嘗試滑雪。

　　因為台灣沒雪，在數年前，出國滑雪是可以拿出來炫耀跟說嘴的一個囂張戶外運動，隨著台灣室內滑雪場的開幕，廉價航空的崛起、背包旅遊的風行，滑雪變得不再遙不可及，不再是有錢高端的專利，只要你想，就可以體驗身處於晴空萬里的皚皚白雪上，踩在滑雪板上向下俯衝，享受彷彿飄移般的疾馳快感，雖然颼颼的冷風颳著你的臉，但是內心的輕鬆與雀躍卻是那麼的讓人愉悅，還沒有結束這次的行程，心中已經開始盤算下次何時開始，原來不知不覺我已得了滑雪人口中的「雪癌」。

　　「雪癌」的症狀就是讓人不管何時何地做何事都會讓你聯想到滑雪，只要有機會就會忍不住拿著滑雪板前往滑雪，只要有時間就會想辦法精進滑雪的技巧，於是我開始跟著冒險葉，希望能夠將這本書呈現給大家，無論你是還沒有開始接觸滑雪想要嘗試看看，還是你已經跟我一樣是一名雪癌的重度患者，這本書都值得你一看，跟著我們一起踏入滑雪的世界吧！

阿水

# 作者簡介
## About the Authors

### 冒險葉

**專長：**
滑雪教學、雪地滑板

**現任：**
台灣滑雪先修班創辦人、中華民國滑雪滑草協會滑雪指導員、中華民國戶外冒險協會滑雪指導員、冒險葉青年旅遊海外滑雪指導員

**經歷：**
中華民國紅十字會急救員證、中華民國緊急醫療初級照護人員（EMT-1）、交通部觀光局合格外語領隊、2007-2011 雪精靈滑雪營海外滑雪指導員、2008.5 月 -9 月澳洲 Mt.Hotham 雪場打工度假、2010.12-2011.03 日本菅平高原滑雪場 Long Stay、2012-2016 雄獅旅遊海外指導員、2012 室內滑雪場開幕至今持續滑雪教學推廣

### 阿水

一個非常熱愛戶外活動，以及喜愛體驗新事物的熱血玩家。

長期在網路揪團參與許多特殊的體驗行程，發現每一個人都應該有自己興趣的活動，在還沒有發現自己的最愛之前，都應該多多體驗各式各樣不一樣的戶外活動，除了接觸大自然，也可以認識更多新朋友唷！

# 目錄
## Contents

# 1

# 在進入滑雪
# 之前

# 關於裝備

About Equipment

## ❄ 滑雪服裝

　　滑雪運動量大，在寒冷的雪地也極易流汗，過於保暖悶熱的衣物，將使汗水附著在皮膚和貼身衣物，而汗水蒸發會使體溫降低，甚至造成失溫，所以滑雪服裝的用途不只保暖，更是用於排汗，使皮膚維持乾爽的狀態，但須注意在選擇時，不建議使用尼龍材質的布料，因容易產生靜電。

### 🏔 排汗衣（內層）

❶ 用於吸收汗水，並迅速蒸散，保持體溫。

❷ 選擇輕薄和合身的衣物為宜。

❸ 不建議穿著棉質製成的衣物，因無法在滑雪時調節體溫變化。

### 🏔 保暖服飾（中層）

❶ 用於保暖、防風以及蒸散汗水。

❷ 可選擇領口附拉鍊的高領上衣，因可調節體溫，也可用相同功能的拉鍊式外套代替。

❸ 不建議穿羽絨、羊毛、棉質製成的衣物，以免因過於保暖，造成流汗時失溫。

### 滑雪外套（外層）

❶ 用於防水、防風以及蒸散汗水。

❷ 建議選擇防水、防風材質的外套。

❸ 選擇有防雪裙的外套，可避免冰雪進入身體內。

❹ 選擇可裝纜車套票的口袋等專為滑雪者設計的功能更佳。

❺ 不建議穿羽絨材質的外套，以免因過於保暖，造成流汗時失溫。

### 排汗褲（內層）

❶ 用於吸收汗水，並迅速蒸散，保持體溫。

❷ 選擇輕薄和合身的衣物為宜。

❸ 不建議穿著棉質製成的衣物，因無法幫助調節滑雪時的體溫變化。

### Snowboard 的滑雪褲

❶ 用於防水、防風並將冰雪隔開。

❷ 選擇寬鬆的滑雪褲,因 Snowboard 下半身動作幅度大。

❸ 建議選擇防水係數高的滑雪褲,以免跌倒時雪水滲透。

❹ 雙層束腳的褲管,用以避免冰雪進入身體內。

### Ski 的滑雪褲

❶ 用於防水、防風並將冰雪隔開。

❷ 建議選擇防水係數高的滑雪褲。

❸ 選擇雙層束腳的褲管,用以避免冰雪進入身體內。

建議穿著及配戴的滑雪衣褲、配件的材質和特性:

| 材質 ＼ 特性 | 吸濕排汗 | 速乾 | 保暖 | 防風 | 透氣 | 防潑水 | 長時間防水 |
|---|---|---|---|---|---|---|---|
| Coolmax | ● | ● | ● | | ● | | |
| Polartec | ● | ● | ● | ● | ● | | |
| Windstopper | ● | ● | ● | ● | ● | ● | |
| Gore-Tex | ● | ● | ● | ● | ● | | ● |

# ❄ 滑雪配件

滑雪時除了保暖的衣服，仍需要一些配件避免凍傷，穿戴適當的配件才更能享受在滑雪的樂趣中。

## 🧢 保暖帽

❶ 用於保暖、防濕和蒸散汗水。

❷ 選擇有厚度的保暖帽用於保護頭部，減緩滑倒時的撞擊。

❸ 選擇遮蓋耳朵的保暖帽，可避免凍傷。

## 🧢 面罩

❶ 用於避免白雪反射的紫外線造成曬傷，以及吸入過冷的空氣。

❷ 選擇保暖、快乾、透氣、防濕、防潑水的材質，可避免汗水或冰雪沾濕面罩。

## 🧢 頸圍

❶ 用於保暖並調節身體的溫差。

❷ 選擇透氣、快乾、保暖、防濕以及防潑水的材質，用於避免汗水或冰雪沾濕頸圍。

## 滑雪手套

❶ 用於防水、保暖，可避免手部凍傷。

❷ 拿取滑雪板時，避免被磨利的鋼邊割傷。

❸ 選擇鬆緊度適宜的手套，可避免使血液循環不良。

❹ 可選擇有繩帶可綁在手腕上的手套，用以避免掉落或遺失。

## 滑雪襪

❶ 用於吸收汗水後迅速蒸散，以及保暖。

❷ 建議滑雪襪的高度穿到膝蓋以下，用於避免雪鞋直接和腳磨擦。

❸ 穿著厚度適中的滑雪襪保暖，但不可影響腳部控制滑雪板的靈活度。

❹ 滑雪若半天以上，滑雪襪易潮濕，應攜帶多雙替換備用。

❺ 不建議選擇繡有 Logo 和圖案，或反折的襪子，避免造成壓迫。

# ❄ 滑雪裝備

## 防風鏡（Goggle）

❶ 配戴抗強光的防風鏡，避免強光造成雪盲。

❷ 最主要功能除了防風、防強光外，風鏡內側覆蓋臉部的部分是海綿，不慎跌倒時能保護臉部不會受傷（太陽眼鏡會受傷）。

❸ 選用滑雪專用的防風鏡，可防止鏡面起霧，影響視線。

❹ 選購防風鏡須試戴，以避免防風鏡不符合臉型。

❺ 不建議配戴太陽眼鏡，因滑雪時易掉落，且防風效果不佳，容易影響視線。

> TIPS 滑雪場的白雪會反射太陽光，長時間在雪地易使視網膜受傷，在滑雪場即使沒有滑雪，也要戴太陽眼鏡保護眼睛。

## ⌒ 護臀（又稱防摔褲，為 Snowboard 使用）

❶ 減緩滑倒時的衝擊。

❷ 在高速滑行時，保暖並隔絕強風。

❸ 建議穿著褲式護臀，可避免護臀脫落或位移。

❹ 若穿防摔褲，滑雪褲要選擇比平常 Size 大一個尺寸。

## ⌒ 護膝

用以保護膝蓋韌帶承受重量，並加強膝蓋保暖。

## ⌒ 安全帽

❶ 滑倒時保護頭部。

❷ 建議選遮蓋雙耳的安全帽，
以避免耳朵凍傷。

## ⌒ 護腕（Snowboard 使用）

❶ 保護手腕，避免滑倒時，使手腕扭傷。

❷ 可選擇橡膠材質軟式護腕，用以減緩滑倒時對手腕的衝擊。

❸ 部分滑雪專用手套，將手套與護腕設計為一體，配戴手套即可保護
手腕，適合初學滑雪時使用。

❹ 多數護腕戴上後，手套會戴不下，所以多是先戴手套再帶護腕。

> TIPS　滑雪應運用安全跌倒的方法，但初學時會習慣以手撐住身體，易
> 使手腕扭傷，甚至脫臼、骨折，穿戴護腕雖可減緩傷害，但仍須
> 避免。

# ❄ 雪鞋（滑雪鞋，Boots）

　　滑雪鞋是我們的身體和固定器及滑雪板銜接的部位，要在雪道上靈活的運用滑雪板，就必須穿著適合的滑雪鞋。

### 🥾 Snowboard 雪鞋（滑雪鞋）

❶ 用於滑雪時穿著滑行。

❷ 穿著合腳的滑雪鞋，可靈活的操控滑雪板，以在雪地上順利滑行。

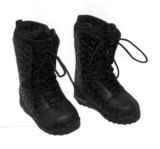

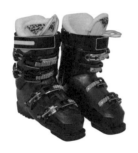

### 🥾 Ski 的雪鞋（滑雪鞋）

用於滑雪時穿著滑行。

# ❄ 雪板（滑雪板）

### ✏ Snowboard 雪板（滑雪板）

用於在雪地滑行。

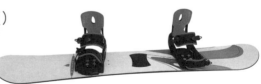

### 〽 Ski 雪板（滑雪板）

用於在雪地滑行。

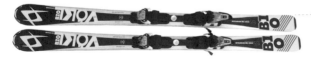

# ❄ 固定器（Binding）

❧ Snowboard Binding
連接滑雪板和雪鞋的裝置。

❧ Ski Binding

❶ 連接滑雪板和雪鞋的裝置。

❷ 可調整固定滑雪鞋的磅數（強度），在跌
倒時，若衝擊力道過大，可使滑雪鞋和滑
雪板分離，避免雙腳受傷。

# ❄ 滑雪杖（Ski Pole）

❶ 用於滑雪時幫助轉彎，並保持平衡。

❷ 用以協助登坡、滑走，重量輕巧為宜。

> **TIPS** 不建議用來煞車，以免雪杖壓迫
> 到身體。

關於滑雪

About Skiing

　　滑雪運動，分為 Ski 和 Snowboard 兩種滑雪運動，Ski 最初是北歐人過去在雪地的交通方式；Snowboard 則是近年由滑板運動延伸而來的滑雪方式。

　　滑雪是利用雪地的坡度，搭配滑雪板滑行的運動。在雪地運用滑雪板時，須注意身體的平衡與重心轉換的時機，並操控鋼邊（滑雪板兩側的鋼條）以控制速度及方向。

　　這都是練習後就能靈活運用的技巧，不需要特殊的運動天分，對於未接觸過滑雪運動的初學者，只要學會安全的跌倒方式，並穿戴適合的裝備，就能盡情享受在滑雪的樂趣中。

# ❄️關於 Ski

　　Ski 滑雪又稱為雪橇，或雙板滑雪。一開始是北歐人的交通及運輸方式，但在 19 世紀時，北歐出現跳躍及越野式的比賽，直到 20 世紀，發展成冬季奧運等世界級比賽中的重要項目，也逐漸發展成現今風靡全球的滑雪運動。

　　Ski 是以左右兩腳各站在一個滑雪板上，手持滑雪杖，在雪地上滑行的滑雪運動。

　　初次接觸 Ski 滑雪運動的初學者，可能擔心滑行速度過快容易受傷，但在雪地滑行時，只要掌握好身體的重心，以及在重心的移轉時能維持平衡，並運用下半身控制 Ski 滑雪板鋼邊的角度，不需要特別好的運動神經或細胞，這些都是透過練習就能掌握的技巧，在你掌握技巧的同時，就能享受滑雪的樂趣。

　　Ski 依滑雪方式及場地分為阿爾卑斯山式滑雪（Alpine Skiing）、北歐式滑雪（Nordic Combined）兩大類，以下介紹運用 Ski 的滑雪運動。

# ❄ Ski 滑雪板

Ski 的滑雪板依不同用途，有分為一般用、競技用等，每一種滑雪板的硬度、彈性都不同，選擇適合自己的滑雪板，是使滑雪能力進步的一大關鍵。選擇適合的滑雪板，有幾項要點可作為選擇的考量：

❶ 可依自己的身高為標準，減少 10 ～ 15 公分左右的板長，為較容易控制的板長。

❷ 最常用的選擇方式是把雪板立起來，介於鼻子和下巴之間的雪板是較適合的雪板，體重較重可稍長 5 公分，滑行時會較穩定。

❸ 滑雪板看似不易選擇，但只要到滑雪用品店告知店員，自己的滑雪技術水準及身高，就可以請店員介紹適合自己的滑雪板。

❹ 早期是牙籤型直式滑雪板（從頭到尾一樣寬），而 Carving 滑雪板是後來改良出來的飯匙形滑雪板，它的板頭和板尾較寬，板腰較窄，滑雪板兩側鋼邊向內呈弧狀，使滑行轉彎時更靈活穩定。

❺ 目前大部分的滑雪板，都是以飯匙形滑雪板（Carving Ski）為基礎，再依不同用途設計板型。

❻ 滑雪板兩側的弧度，就是影響滑行時轉彎幅度的迴轉半徑，也是選擇滑雪板的準則之一，可以依自己的技術程度，以及將要滑雪的地形，選擇側面弧度大或小的滑雪板。

## ✧ Ski 滑雪板類型

### ◆ 地形滑雪板（Freeride Ski）

適合用於須即時變換動作的滑雪道，可用於高速滑行。

▌特點

· 板身硬，穩定性高，容錯性小。

## ◆ 特技滑雪板（Freestyle Skiing）

適合用於特技滑雪，也可用在多種滑雪場地滑行。

**▎特點**

・ 板身軟，板頭和板尾都向上翹，動作有誤時，較不易跌倒。

## ◆ 全山型滑雪板（All Mountain Ski）

適合用在各種山坡上進行滑雪運動，包括平緩的滑雪道和地形變化較大的中、上級滑雪道。

**▎特點**

・ 板身硬，高速時仍可保持穩定，抓地力佳。
・ 部分的全山型滑雪板，為中、上級的滑雪者設計，較不易操控，容錯性小。

## ◆ 野雪滑雪板（Powder Skis）

適合用於未經壓雪處理的天然雪地上滑雪。

**▎特點**

・ 板面寬，彈性軟，浮力較大。

## ◆ 越野滑雪板（Cross-country Skiing）

適合長途步行。

### ▌特點

- 重量輕，加上板底滑走面有紋理的特點，使走動時抓地力佳。
- 配合北歐式固定器和越野滑雪鞋。

## ◆ 跳台滑雪板（Ski Jumping）

適用於跳台滑雪。

### ▌特點

- 滑雪板細長，配合北歐式固定器。
- 一般都為運動員量身訂製，市面上不會販賣。

## ◆ 競速大迴轉滑雪板（Racing Ski-Giant Slalom Ski）

適合用於競速滑雪比賽。

### ▌特點

- 滑雪板較長，迴轉半徑大。
- 板身較硬，高速滑行時仍可保持穩定。

## ◆ 競速小迴轉滑雪板（Racing Ski-Slalom Ski）

適用於競速滑雪比賽。

### ▌特點

- 滑雪板較短，迴轉半徑小，轉彎角度精確銳利。

# Ski 滑雪板結構

## ◆ Camber

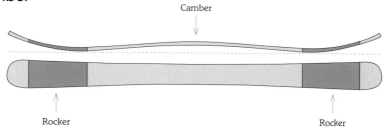

- 抓地力強，即使高速滑行仍穩定，彈跳力佳。
- 最普遍，也最傳統的結構類型。

## ◆ Rocker

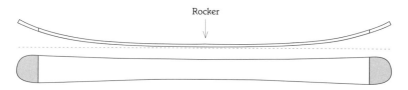

- 滑雪板腰部接觸雪面，板頭和板尾呈弧形往上翹。
- 結構特性浮力大，使重心保持在雪板的中、前段，適合在雪道上衝雪。
- 可在滑雪公園進行跳躍或地板動作，地形板（Freeride Ski）、野雪板（Powder Skis）等都會運用 Rocker 的設計。

> **Tip**
> ❶ 初次購買滑雪板，不建議購買太昂貴的滑雪板，尤其初學者的第一雙滑雪板容易互相碰撞、刮傷。
> ❷ 通常在滑雪道底部，滑雪季初或季末容易積雪量不足，易使滑雪板底部滑走面刮花，建議技術提升到中級以後，再選購較好的滑雪板。

# ❄Ski 滑雪鞋

　　合適的滑雪鞋必須緊密的包覆腳趾、腳跟及腳板，以便透過滑雪鞋將身體的動作即時地傳到滑雪板上，但要保留腳踝活動的空間，在滑行時才能靈活的運動，並且兼具保暖的效果。

## ✦ 休閒滑雪鞋

### ◆ 前扣式滑雪鞋

- 適合中、上級的滑雪者穿著。
- 前扣式的滑雪鞋可密合的包覆腳部，準確將身體的動作傳到滑雪板。

### ◆ 後扣式滑雪鞋

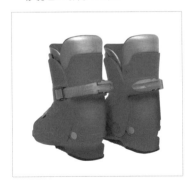

- 適合滑雪初學者、年長者或孩童。
- 穿脫簡便，但無法完全貼合腳型。

## ❖ 特殊滑雪鞋

### ◆ 越野式滑雪鞋

- 只適合在樹林間進行越野式滑雪。
- 配合越野式滑雪板和北歐式固定器,特點是只固定鞋尖,不固定鞋跟,重量比休閒式滑雪鞋輕盈。

### ◆ 競速滑雪鞋

- 只適合用於運動選手在競速滑雪時穿著。
- 配合競速滑雪專用的滑雪板和固定器,競速滑雪鞋大部分會為運動選手量身訂製,一般雪具商店較少販賣,與前扣式滑雪鞋穿著方式類似。

### ◆ 跳台滑雪鞋

- 只適合在進行跳台滑雪時穿著。
- 配合北歐式固定器和跳台滑雪專用的滑雪板,運動選手使用的跳台滑雪鞋,大部分會量身訂製,一般雪具商店較少販賣。

## 🔍 滑雪鞋的選擇

❶ 滑雪鞋依不同的技術程度設計不同的軟硬度,初學者應以舒適為主要的考量,較容易適應長時間滑行。

❷ 建議在晚上選購滑雪鞋,因為長時間滑雪後腳部會略為腫脹,使血液滯留在腳部,所以在晚上試穿滑雪鞋可避免腫脹後,使滑雪鞋變得不合腳。

❸ 在試穿滑雪鞋時,穿著滑雪襪,可避免選擇的雪鞋不符合腳部實際的大小。

❹ 在日本可選購到適合亞洲人腳型的滑雪鞋,但在歐洲、美洲較不易選購,因為亞洲人與歐美人的腳型不同。

## ✦ Ski 的內靴

### ◆ 海綿內靴

用以保暖、緩衝，並使滑雪鞋貼合腳部線條，避免腳部受傷，滑雪鞋一般都有內靴襯墊緩衝，是平價普遍的內靴材質。

### ◆ 特殊腳型內靴

用來配合特殊腳型的內靴，以流體藥劑置於內靴中做緩衝物質，一般雪具商店較少見。

# ❄ Ski 固定器（蹄具）

Ski 的固定器，又稱為 Binding、蹄具，是將滑雪鞋與雪板銜接的重要工具。除了將雪板和雪鞋銜接，也是在危險時能保護雙腳的工具，固定器以安全為設計考量，當衝擊力道過大時，會自動和滑雪鞋分離，避免滑倒時雙腿受傷，所以也稱為脫離器。

Ski 的固定器的結構，大致分為四個部分，分別介紹用途。

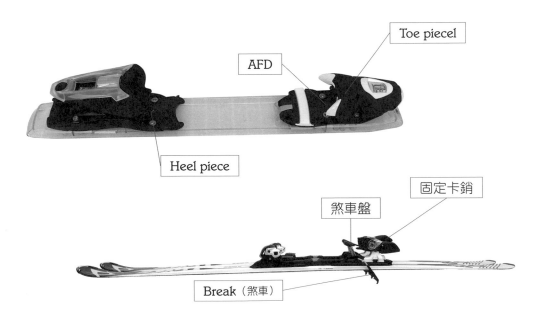

Toe piece1

AFD

Heel piece

固定卡銷

煞車盤

Break（煞車）

| 名稱 | 用途 |
| --- | --- |
| Toe piecel（固定器前端） | ❶ 鞋尖扣，用以固定滑雪鞋，以及在跌倒時讓鞋尖脫離固定器。<br>❷ 北歐式滑雪固定器，只固定滑雪鞋鞋尖。 |
| Heel piece（固定器後跟） | ❶ 鞋跟扣，用於固定滑雪鞋，並在跌倒時讓腳跟脫離固定器。<br>❷ 北歐式滑雪固定器不會固定滑雪鞋跟。 |
| 固定卡銷 | ❶ 用以脫下固定器。<br>❷ 將滑雪鞋跟踩入固定時，固定卡銷會向上彈起，按下固定卡銷，滑雪鞋便可脫離。 |
| Break（煞車） | ❶ 用來避免放在雪地上的滑雪板滑動。<br>❷ 脫下滑雪板時，可用來將一雙滑雪板卡住，便於攜帶。 |
| 煞車盤 | 滑雪鞋踩下煞車盤時，Break 將提起。 |
| AFD（Anti-Friction Device） | 是防摩擦裝置，在鞋尖扣內側，用來防止冰雪或小石頭卡在鞋尖扣內，造成固定器和滑雪鞋不合。 |

　　固定器的構造看似複雜，實際上到雪具店時，只要確實告訴店員滑雪的技術程度，就能配合滑雪板選擇適合的固定器，而固定器可交由專業人員設定，以下以滑軌式、直連式固定器為例介紹固定器。

## 休閒滑雪固定器

　　適合用於一般的休閒滑雪運動，是以螺絲鎖在滑雪板上，可穿著滑雪鞋並配合滑雪板試穿選擇。

　　固定器則包含滑軌式固定器、直連式固定器、墊片式固定器。

### ◆ 滑軌式固定器

　　適合用於多數滑雪板上，同樣是以螺絲鎖在滑雪板上，但經過改良較不會損傷滑雪板。

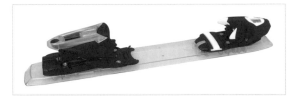

◆ **直連式固定器**

多用於自由式滑雪板上，以數顆螺絲鎖在滑雪板上。

◆ **墊片式固定器**

多用於競速滑雪板上，以數顆螺絲鎖在滑雪板上。

## 特殊固定器

### ◆ 北歐式滑雪固定器

適合在越野滑雪和跳台滑雪運動使用，只將滑雪鞋尖固定在滑雪板上，不固定鞋後跟，越野滑雪者穿上滑雪板時，仍便於在林間越野滑行，側面受力時不會脫離滑雪鞋；跳台選手從跳台滑出，在空中時身體可前傾，以減少風阻。

### ◆ 競速滑雪固定器

適合用於競速滑雪的運動選手穿著，將滑雪鞋尖和鞋跟都固定在滑雪板上，是為速度競賽所設計，所以側面受力時不會脫離滑雪鞋，原理與直連式固定器類似。

### 固定器的強度

❶ 強度是依個人的體重、骨骼及技術程度等個人條件調整，若設定的強度太強，滑倒時容易受傷；強度太弱則轉彎時，固定器可能會和滑雪鞋分離。

❷ 強度的數值顯示在固定器的強度表上，數值小則強度小，相反來說，若數值大強度也愈大。一般休閒滑雪或個人練習，會將雙腳的數值設定在 4 至 5 之間；若高速滑降或者到未整地的場地滑雪時，會調整強度到 6 至 8；競賽時則會將強度提高到 8 至 10。

❸ 固定器必須由專業人員裝設，可攜帶自己的雪鞋，並且說明自己將要滑行的滑雪道等需求，請專業人員裝設，不可自己任意調整固定器。

# ❅ 滑雪杖

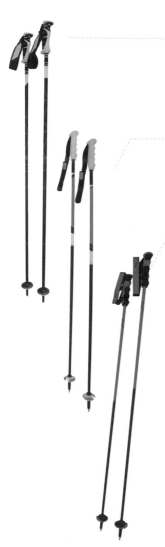

### ◆ 鋁合金滑雪杖

用於輔助滑雪，彈性適宜，強度耐用，重量重於碳纖維滑雪杖，不會影響滑雪時的平衡，是目前市場的主流，但受外力過度壓迫會彎曲。

### ◆ 碳纖維滑雪杖

用於輔助滑雪，材質硬，不會彎曲，但重量較輕，價格高，且受外力過度壓迫會斷裂，建議滑雪技巧提升到上級以後使用。

### ◆ 鋁合金加上碳纖維滑雪杖

用於輔助滑雪，上半段使用鋁合金，下半段使用碳纖維，混和兩者的優點，重量介於鋁合金和碳纖維之間。

### 滑雪杖的長度

- 選擇滑雪杖時，手握滑雪杖握把，將滑雪杖直立在地上，手肘靠近身體，並彎曲成 90 度，即為適合的長度。

- 可減去身高的 30%，或將身高減去 50 公分，做為選擇雪杖長度的準則。

- 不同的滑雪道對滑雪杖長度的需求不同，若經常到不同類型的滑雪場，可選擇具備伸縮功能的滑雪杖。

# 🎿 北歐式滑雪 （Nordic Combined）

　　源自維京人的運輸方式，後來因為滑雪地形的不同，演變成越野滑雪及跳台滑雪，之後更成為北歐嘉年華的熱門活動之一。

　　在 1924 年被列為首屆冬季奧運的比賽項目後，至今仍以北歐混合式的比賽項目，結合越野滑雪、跳台滑雪兩種技巧不同的滑雪運動，考驗滑雪選手的能力，成為滑雪者關注的重要賽事。

　　北歐式滑雪使用的滑雪鞋和固定器，是將鞋尖扣在固定器上，不固定鞋跟的特點，在雪地上較利於行走。

---

## 越野滑雪
## Cross-Country Skiing　01

　　越野滑雪，是北歐式滑雪其中一種滑雪運動，源自北歐當地人在山間載運物品的方式，在 1924 年成為首屆冬季奧運的比賽項目，至今已獨立成為冬季奧運的一項滑雪賽事，並且受到滑雪者的關注。

　　越野滑雪是運用滑雪板在森林雪地穿越、滑行的運動，可以在途中仔細觀察感受，山林之間自然的雪景，是完全不同於阿爾卑斯山式滑雪的體驗。

　　越野滑雪一般的滑雪道平緩而路程長，是需要大量體力的運動，因此成為滑雪運動的「雪上馬拉松」。

▎適用滑雪板
　　越野滑雪板。

▎適用固定器
　　北歐式固定器。

▎適用滑雪鞋
　　越野滑雪鞋。

▎適用滑雪道及場地
　　山林間未刻意整壓的雪地，以平緩的滑雪道為主。

# 跳台滑雪
## Jumping Ski

Ski 的跳台滑雪，又稱為跳雪，是北歐式滑雪的其中一種滑雪運動，源於挪威。

現代跳雪的發展，是從 1860 年在挪威的首屆全國滑雪比賽中，一場跳台飛躍的表演，逐漸發展為獨立的比賽項目，19 世紀末傳入歐美各國，往後在 1924 年成為首屆冬季奧運比賽項目，並隨著世界級比賽成為受到大眾關注的賽事之一。

滑雪者進行跳台滑雪的運動時，不使用滑雪杖，以高速從跳台上滑出，在半空中時，身體須向前傾，呈拋物線飛行在空中，盡可能減少空氣阻力，滑雪者著地後，必須繼續滑行到停止區。

因為每一次跳台滑雪的場地，溫度、風向和雪質等環境因素不同，成果也會有所差異，所以跳台滑雪的比賽並沒有世界紀錄，而是以最佳成績做為選手的成果記載。

▌適用滑雪板
　　跳台滑雪板。

▌適用固定器
　　北歐式固定器。

▌適用滑雪鞋
　　跳台滑雪鞋。

▌適用滑雪道及場地
　　滑雪場設置的跳台滑雪場地，包括跳台和緩衝的坡道，以及平緩地停止區。

# ⛷阿爾卑斯山式滑雪（Alpine Skiing）

阿爾卑斯山式滑雪，又稱高山滑雪，起源於挪威，1920 年代，高山滑雪的技術、設備，以及比賽規則、組織等逐漸完備，隨著冬季奧運等世界級比賽，而成為廣泛流行的運動，至今不僅是冬季奧運的重要比賽項目，更是受到眾多滑雪者喜愛的休閒運動。

## 休閒滑雪　01

休閒滑雪運動是從山坡上的雪道，以滑降的方式滑行下來，可以從山坡上享受在雪地飛馳的感受，並且欣賞壯闊的風景。

▍適用滑雪板

特技滑雪板、地形滑雪板、全山型滑雪板、野雪滑雪板、小迴轉滑雪板、大迴轉滑雪板。

▍適用固定器

滑軌式固定器。

▍適用滑雪鞋

後扣式滑雪鞋、前扣式滑雪鞋。

▍適用滑雪道及場地

在山坡上的滑雪道，依難易度分為初級、中級、上級和專家級四種。

❶ 初級滑雪道，坡度小的滑雪坡道，有平緩開闊的停止區，是全家同樂的滑雪場地，可供初學者學習滑雪的平衡、轉彎等技巧，也可感受在雪地中滑行的樂趣。

❷ 中級滑雪道，稍陡的滑雪坡道，雪道的變化較多，滑雪者能熟練的運用滑雪板後，可暢快地滑行，並欣賞沿途風景的滑雪道。

❸ 上級滑雪道，較陡的滑雪坡道，可欣賞一覽無遺的壯闊視野，並充分感受刺激的滑雪運動，也可以進一步磨練滑雪技術。

❹ 專家級滑雪道，陡峭的滑雪坡道，地形險峻，須具備高超的滑雪技術，才可安全滑行的滑雪道。

競速滑雪是在滑行難度高的滑雪道進行的比賽，考驗滑雪者的穩定度及轉彎技巧等滑行能力，也追求極限刺激的感受。

競速滑雪的運動大多為選手設計滑雪板，依個人的體重、身高及體能設計，板身較硬、板長也較長，用以達到高速滑行的效果。

**▌適用滑雪板**

全山型滑雪板、小迴轉滑雪板、大迴轉滑雪板。

**▌適用固定器**

墊片式固定器。

**▌適用滑雪鞋**

競速滑雪鞋。

**▌適用滑雪道及場地**

❶ 上級滑雪道，較陡的滑雪坡道，可欣賞一覽無遺的壯闊視野，並充分感受刺激的滑雪運動，也可以進一步磨練滑雪技術。

❷ 專家級滑雪道，陡峭的滑雪坡道，地形險峻，須具備高超的滑雪技術，才可安全滑行的滑雪道。

❸ 饅頭滑雪道，滑雪道上布滿堆積成小丘的積雪，須具備精準的轉彎技巧才能順利滑行。

自由式滑雪也稱為特技滑雪，是在雪地上施展跳躍、空中轉身等高難度特技，源自於美國，在競速之外發展出來的滑雪運動，在 1988 年成為冬季奧運的表演項目，1992 年為冬季奧運的比賽項目。

自由式滑雪的運動大多為選手設計滑雪板，依個人的體重、身高及體能設計，板身較硬、板長也較長，用以達到施展特技的效果。

**▌適用滑雪板**

特技滑雪板。

**▌適用固定器**

直連式固定器。

**▌適用滑雪鞋**

前扣式滑雪鞋。

**▌適用滑雪道及場地**

地形公園。

# ❄ 關於 Snowboard

Snowboard，又稱為雪地滑板、雪板，或者 Snowboard 單板，Snowboard 是源自美國的運動，由衝浪和滑板的運動發展而來，最初只是以一塊木板在雪地上滑行，沒有固定器和滑雪鞋。

喜愛這項滑雪運動的人，特別設計了 Snowboard，並以固定器固定，使 Snowboard 更容易操控，Snowboard 是屬於發展時間較短的新興運動，但這項運動快速的風靡全世界，更在 1998 年成為日本冬季奧運的比賽項目。

初次學習 Snowboard 這種滑雪運動者，可能會擔心不易操作，但只要掌握到控制身體的重心和平衡就能順暢的操作滑雪板，將重心轉移到滑雪板鋼邊，使鋼邊接觸雪地，便可以控制滑行的速度，不需要特別的天份，只要經過練習，就能掌握到操作滑雪板的技巧。

操作滑雪板另一個技巧，是運用腳踝、大腿肌肉、髖關節等下半身轉動滑雪板，來改變滑行的方向，也是從滑行的練習就能掌握的滑雪要點，所以只要做好防護措施，注意安全，就能充分體驗到滑雪的樂趣和刺激的快感。

# ❄ Snowboard 的滑雪板

近年從事 Snowboard 滑雪運動的人口增加，許多製作滑雪板的廠商便因應各種滑雪道的地形，以及大家的需求，改良為不同功能的滑雪板，以下介紹常見的 Snowboard 滑雪板和結構特性，以及選擇要點。

選擇適合的滑雪板，有 2 項要點可作為選擇的考量：

❶ 選擇適合滑雪板的長度，可以自己的身高為標準，減少 10 ～ 15 公分的板長，就是比較容易控制的板長。

❷ 依照自己的體重身形，以及身高為考量標準，高瘦型的人，可選擇較短的滑雪板，矮胖型的人，可選擇較長的滑雪板。

# ✧ **Snowboard** 的滑雪板類型

## ◆ 特技滑雪板（Freestyle）

適合用在雪板公園、跳台或雪地進行特技滑雪。

❚ 特點

- ・板身軟，板頭和板尾的長度、形狀完全對稱，可隨需要變換滑雪板的方向。
- ・容錯性高，初學者可學習技巧，技術等級提升後，也可用於特技滑雪。

## ◆ 地形滑雪板（Freeride）

適合用在須靈活變換動作的滑雪道，並且以高速滑行。

❚ 特點

- ・板身硬，穩定性高。
- ・容錯性低。

## ◆ 競賽滑雪板（Alpine）

適合用於競速滑雪，配合特定的滑雪鞋及固定器，板身硬且板長較長。

> **Tip** 有部分的滑雪板混和 Freestyle 和 Freeride 的特色，讓滑雪者可以在雪道滑行或滑雪公園進行特技運動。

# Snowboard 的滑雪板的結構

## ◆ Camber

・ 抓地力強，即使高速滑行仍穩定，彈跳力佳。

・ 最普遍，也最傳統的結構類型。

## ◆ Rocker

・ 可用在滑雪公園進行跳躍或地板動作。

・ 滑雪板中間接觸雪面，板頭和板尾呈弧形往上翹。

・ 結構特性浮力大，使重心保持在雪板的中、前段，適合在雪道上衝雪。

・ 地形板（Freeride）會運用 Rocker 的設計。

## ◆ Flat

・ 可以用於雪地特技運動，也可在一般滑雪道滑行。

・ 操作起來介於 Camber 和 Rocker 兩種結構之間，Flat 的彈跳力接近 Camber，Flat 的抓地力則高於 Rocker，低於 Camber。

・ 雪板中間（腳踏處）會完全平貼地面。

## ◆ Hybrid Board（Hybrid Camber）

・ 適合用於在各種雪地滑雪，可穩定且靈活的滑行。

・ 設計上融合了 Camber 與 Rocker 的板型，將兩種結構的優點結合。

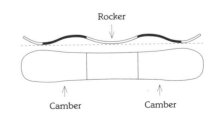

# ❄ Snowboard 的滑雪鞋

　　進行 Snowboard 的滑雪運動時，須穿著 Snowboard 的滑雪鞋，將雙腳固定在滑雪板上，滑雪鞋必須貼合雙腳，才能將腳部的動作，確實地傳到滑雪板上。

## ✦ 休閒滑雪鞋

### ◆ 鞋帶式雪鞋

- 用於滑雪時穿著，鞋帶式雪鞋屬於較傳統的款式。
- 可依個人的腳型調整，使雪鞋更貼合腳型。
- 穿脫速度較慢。

### ◆ 拉繩式雪鞋

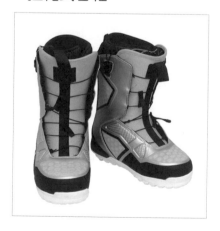

- 用於滑雪時穿著。
- 將鞋帶設計成拉繩，拉緊拉繩即可調整雪鞋。
- 穿脫方便，但無法完全貼合腳部曲線。

### ◆ BOA 繫帶式雪鞋

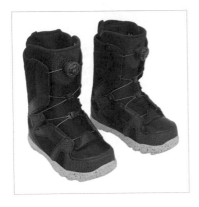

- 用於滑雪時穿著。
- 以鋼絲代替鞋帶，用雪鞋上的圓形旋鈕，就可以控制鋼絲，使雪鞋貼合腳部曲線。
- 穿脫方便，但價格也較高。

# ❄ Snowboard 的內靴

### ◆ 海綿內靴

　　用以保暖、緩衝，並使滑雪鞋貼合腳部線條，避免腳部受傷，滑雪鞋一般都有內靴襯墊緩衝，是平價普遍的內靴材質。

### ◆ 特殊腳型內靴

　　用來配合特殊腳型的內靴，以流體藥劑置於內靴中做緩衝物質，一般雪具商店較少見。

# ❄ Snowboard（Binding）

### ◆ 束帶型固定器

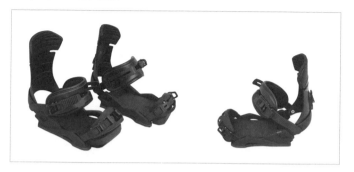

- 將滑雪鞋固定在滑雪板上。
- 以扣環和固定帶，固定滑雪鞋。
- 各家廠牌的固定器有些許差異，但任何滑雪鞋都可通用。

### ◆ 後扣式固定器

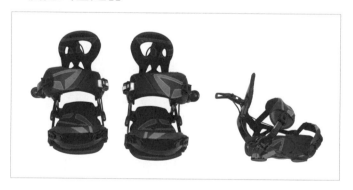

- 將滑雪鞋固定在滑雪板上。
- 以腳踝後方的壓環固定滑雪鞋。

### ◆ 競賽型固定器

- 用於專業競賽滑雪比賽。
- 固定滑雪鞋的原理與束帶型固定器較接近。
- 一般雪具商店較少販賣。

Snowboard 的固定器是將雪鞋固定在滑雪板的器具，上半部分為三個部分，底部有一個部分。

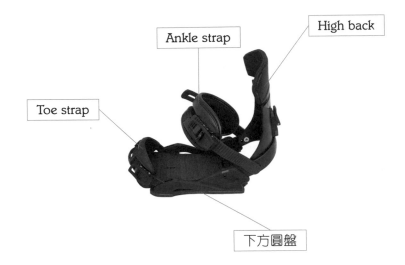

| 名稱 | 用途 |
|------|------|
| Toe strap | 接近腳尖的扣環和固定帶，可依腳的大小調整鬆緊度。 |
| Ankle strap | 靠近腳踝處的扣環和下方的鞋底，可依腳的大小調整鬆緊度。 |
| High back | 腳後跟及腳踝後方的靠背，裝設固定器時 High back 會影響雙腳的左右方向，以及身體前傾的角度。 |
| 下方圓盤 | 在固定器下方，用來使固定器的角度，更貼合雙腳的運動習慣。 |

**小提醒**

1. Snowboard 的固定器是以螺絲鎖在滑雪板上，用來使固定器更適合滑雪者的腳和運動習慣。

2. 鎖上固定器以前，可以先了解自己的運動習慣以及慣用腳，可以用來決定固定器的角度。

3. 如果還不確定前後腳，可以先將固定器的左右調成相同高度（如 12 度或 15 度）。

4. 各家廠牌所設計的固定器各有優點，可依自己的需求和習慣選擇。

5. 可攜帶自己的滑雪鞋一起選擇固定器，試用尺寸是否合適。

# 休閒滑雪（Snowboard Freeride）

休閒滑雪這項運動，最初是將衝浪、滑板的運動方式，運用在雪地上滑行，最初人們只是在雪地踩著木板滑行。

1970 年代，愛好這項運動的滑雪者，依雪地滑行的特性製作雪地滑板，並逐漸產生以滑雪板鋼邊切雪的滑行方式，讓使用 Snowboard 的滑雪者更容易操作，也使滑雪運動有更多可能性。

Snowboard 到了 1990 年代，已經成為風靡全球的運動，更在 1998 日本長野冬季奧運列入比賽項目之一。

▍適用滑雪板

地形板（Freeride）、特技滑雪板（Freestyle）。

▍適用固定器

束帶型固定器。

▍適用滑雪道及場所

各種滑雪道。

# 特技滑雪（Snowboard Freestyle）

Snowboard 滑雪從衝浪、滑板運動發展而來，也將衝浪和滑板原有的技巧，和運動方式運用到 Snowboard 滑雪，特技滑雪就包含了地板動作（Ground Tricks）、滑杆（Jibbing）和半管（Half-Pipe）等挑戰極限的運動。

▍適用滑雪板

特技滑雪板（Freestyle）。

▍適用固定器

束帶型固定器。

▍適用滑雪道及場所

· 特技公園（Park）有各種為特技滑雪者所設計的設施，適合用於練習各種滑雪的特技。

· 平緩的雪地，適合用來練習特技滑雪的基礎，待熟練以後可再嘗試在其他滑雪道進行特技滑雪。

· 開放的滑雪道，滑雪技術以靈活熟練後，可穿戴安全帽等裝備，在開放的滑雪道上，進行特技滑雪運動。

# 關於雪和滑雪道
## About Snow And Ski Trails

## ❄ 雪況的種類

　　雪況是依照雪質的軟硬度，以及積雪分布的狀態，形成適合滑雪和不易滑行的環境，戶外的滑雪場的雪質會受到日曬強度、天氣變化等因素影響，使得同一地點有不同的雪況。

　　雪況的差異，會直接影響到滑雪運動的摩擦力和流暢度，選擇適合滑雪的雪況，不僅能充分感受到滑雪的快感，也較不易受傷。

　　以下介紹滑雪道常出現的幾種雪況，大家可從觀察雪況中，選擇適合的地點並運用適當的滑雪技巧，盡情享受滑雪的樂趣。

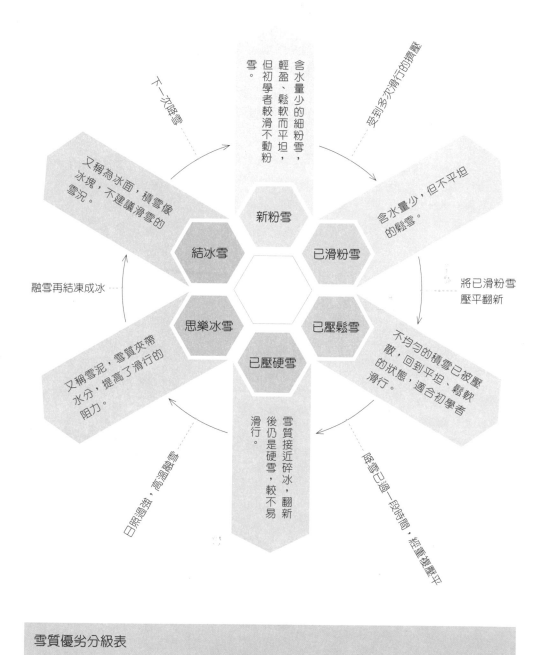

含水量少的細粉雪，輕盈、鬆軟而平坦，但初學者較滑不動粉雪。

不一次降雪

受到多次滑行的擠壓

又稱為冰面，積雪像冰塊，不建議滑雪的雪況。

新粉雪

結冰雪

已滑粉雪

含水量少，但不平坦的鬆雪。

將已滑粉雪壓平翻新

融雪再結凍成冰

思樂冰雪

已壓鬆雪

已壓硬雪

不均勻的積雪已被壓散，回到平坦、鬆軟的狀態，適合初學者滑行。

又稱雪泥，雪質夾帶的水分，提高了滑行的阻力。

日照過強，高溫融雪

雪質接近碎冰，翻新後仍是硬雪，較不易滑行。

降雪已過一段時間，經重複壓平

## 雪質優劣分級表

| 雪質佳 | 新粉雪 | 已滑粉雪 | 思樂冰雪 | 雪質劣 |
|---|---|---|---|---|
| | 已壓鬆雪 | 已壓硬雪 | 結冰雪 | |

## 新粉雪（Fresh Powder）

　　新粉雪的雪況是指含水量少的細粉狀雪質，全面覆蓋滑雪道的雪況，有著輕盈、鬆軟而平坦的特性，這種雪況是降雪後尚未融雪，並且未經過多次擠壓才有的雪況。

　　乾燥的地區較容易降下含水量低的粉雪，而沿海地帶等空氣濕度較高的區域，雪質原本就夾帶較多水分，不易維持輕盈、鬆軟的雪況。

**▍是否適合滑雪**

　　可運用滑雪板的鋼邊，與新粉雪摩擦向前滑行或轉彎，即便跌倒新粉雪的鬆軟雪質也可緩衝撞擊，滑行的感受，如雪地衝浪般暢快刺激。

**▍注意事項**

　　新粉雪較膨鬆，若滑行速度過慢，腳下的雪地容易塌陷。

## 已滑粉雪（Tracked Powder/Crud）

　　已滑粉雪的雪況，是指含水量少的細粉狀雪質，因多次滑行而受到擠壓，形成不均勻平坦的鬆雪。

　　持續滑行後，被擠壓的雪會結成小丘，遍布在滑雪道上的雪況，成為饅頭滑雪道（Mogul）。

**▍是否適合滑雪**

　　滑行起來較不平順，但跌倒時鬆軟雪質仍可緩衝撞擊。Ski 的滑雪者可用於練習轉彎技巧。

**▍注意事項**

　　已滑粉雪的雪質仍鬆軟，但已不平坦，滑行時須注意成堆的鬆雪，以免跌倒。

## 已壓鬆雪（Packed Powder）

　　已壓鬆雪的雪況，是指壓雪車將已滑粉雪壓平翻新後的雪況，雪地中不均勻的積雪已被壓散，回到平坦的狀態。

**▍是否適合滑雪**

　　已壓鬆雪屬於鬆軟、平坦的雪況，適合用於初學者練習滑雪基礎及滑行技巧，容易滑行和側切轉彎。

**▍注意事項**

　　一般滑雪場會將初級和中級滑雪道的積雪壓平翻新，上級滑雪道則有可能不壓雪。

## 已壓硬雪（Hard Packed Snow）

已壓硬雪的雪況，是指下雪已過一段時間，雪質接近碎冰的狀態，以壓雪車壓平仍是硬雪。

### ▍是否適合滑雪

已壓硬雪的雪況較不易轉彎，運用滑雪板鋼邊的切雪時，角度須提高，才能掌控滑行的速度和方向，但仍可進行滑雪運動。

### ▍注意事項

跌倒時，滑雪道的積雪緩衝的效果不佳，建議穿戴護膝、安全帽等防護設備滑行。

## 思樂冰雪（Slushy Snow）

思樂冰雪的雪況，又稱為雪泥，是指滑雪道上的積雪日照過強，或氣溫過高使積雪融化，雪中夾帶著水分的狀態。思樂冰雪的雪況，在春季融雪時比較常見。

### ▍是否適合滑雪

融雪後的雪質水分增加，提高了滑行的阻力。

### ▍注意事項

· 融雪的時候氣溫會特別低，應注意保暖。
· 跌倒時，雪中的水分容易使衣物潮濕，應加強衣褲防水功能。

## 結冰雪（Icy Snow）

結冰雪的雪況又稱為冰面，是指滑雪道上的積雪像冰塊一樣，在融雪後又結凍，形成接近溜冰場的狀態。

### ▍是否適合滑雪

· 結冰雪的雪況，不適合進行滑雪運動。
· 滑雪板的鋼邊難以側切，不易控制滑雪板的方向和速度。

### ▍注意事項

在結冰雪滑行時，若跌倒雪質沒有緩衝效果，當速度過快容易沿著坡道向下滑，有撞擊樹木或其他物品的危險，不建議在形成結冰雪的雪況下滑行。

# ❄ 滑雪道種類

因滑雪場的規劃和積雪狀態的改變，而有不同種類的滑雪道，當我們在滑雪場時，可從滑雪地圖上得知滑雪場的滑雪道種類，但仍須看滑雪道現場的情況。

在各種類型的滑雪道上需要不同的滑行技巧，也會從中獲得截然不同的樂趣。

## ◆ 壓雪滑雪道（Groomed）

滑雪場會以壓雪車（Snowcat）將初級和中級滑雪道上，不平整的積雪翻新且壓平，使滑雪道更為平整。

**▌適合的滑雪者**

· 適合初學者用來練習滑降、轉彎等技巧，因經過翻新壓平的滑雪道較為平坦。

· 中級滑雪者也可在壓雪的滑雪道上滑降，感受暢快向下滑行的快感。

## ◆ 饅頭滑雪道（Moguls）

饅頭滑雪道，是指滑雪道經過許多滑雪者滑行後，坡道上會遍布積雪堆成的小丘。

**▌適合的滑雪者**

· 適合用於中、上級的 Ski 滑雪者，練習更精準的轉彎技巧。

· 不適合 Snowboard 的初學者滑行，因滑雪道較顛坡不平。

**▌容易出現的地點和時間**

· 地點：上級滑雪道，部分滑雪場會保留饅頭滑雪道，供 Ski 的上級滑雪者滑行。

· 時間：若在降雪後幾日，挑戰上級滑雪道就有可能出現饅頭滑雪道的雪況。

## ◆ 特技滑雪地（Freestyle Terrain Park）

特技滑雪地，又稱為花式滑雪地，是滑雪場為特技滑雪者所設計的場地，場地內一般會有欄竿（Rail）或滑箱（Box）、半管（Half-Pipe）等設備。

▌適合的滑雪者

特技滑雪地不論 Ski 或 Snowboard 都可以使用。

## ◆ 林間雪道（Glades）

林間雪道是在樹林間的雪地，滑行的感覺如在樹林間穿梭。

▌適合的滑雪者

可用於喜愛越野滑雪的滑雪者滑行。

▌注意事項

積雪未壓平處理，須注意滑行的速度和方向。

## ◆ 界外越野（Off-Piste, Off-Trail, Backcountry）

界外越野的滑雪地，是指滑雪場未經人為處理的天然雪地，沒有被規劃為滑雪道的區域，有較高難度的挑戰性，區域內可能有懸崖等危險地形。

▌適合的滑雪者

專業的滑雪運動人員可嘗試挑戰界外越野。

▌注意事項

大部分的滑雪場會禁止進入滑行，我們到滑雪場時必須注意滑雪場內的標示，避免誤入界外越野的區域。

# ❄ 滑雪道的難易度

滑雪是在雪地坡道上進行的運動，而依著坡度所整壓的滑雪道，有各種不同的變化及滑行的難度。

滑雪道的難易度會隨著雪況、天候等因素有所改變，一般分級為初級、中級、上級，難度過高的滑雪道，則列為專家級滑雪道。

當我們能熟練運用滑雪技術時，就能到不同類型的滑雪道上，觀賞各種雪地的美景，也能感受不同滑雪方式帶來的樂趣。

選擇符合自己程度的滑雪道，在滑行時，不僅安全又能體會到更多滑雪的樂趣，較不易受傷也能快速提高學習滑雪的技巧與程度。

## ✦ 初級滑雪道

初級滑雪道，坡度大約小於 8 度，滑雪道變化較少，並設有平緩的停止區，適合用於練習基本的滑雪技巧。

小於 8 度

## ✦ 中級滑雪道

中級滑雪道，坡度大約在 9 度到 25 度之間，屬於變化較多的滑雪道，適合能靈活的運用滑雪技巧的滑雪者。

中級滑雪道的坡度變化較大，建議配戴安全裝備滑行。

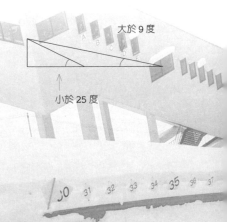

大於 9 度

小於 25 度

## 上級滑雪道

上級滑雪道，坡度大約在 16 度 30 度之間，屬於較為陡峭的滑雪道，建議技術已達到中、上級的滑雪者滑行，並且在天候狀況良好，配戴好安全裝備後，再挑戰上級滑雪道。

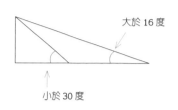

## 專家級滑雪道

專家級的滑雪道，坡度高達 40 度，則是屬於非常陡峻的滑雪道，而且大部分滑雪場不會特別整壓過於陡峻的滑雪道，有一定程度的危險性。

到專家級的滑雪道滑行的人較少，若受傷也比較難求救，對於一般的滑雪者較危險，所以不建議初學者或不熟悉滑行技巧者挑戰專家級的滑雪道，所以建議在滑雪時須注意滑雪場的標示，避免誤闖。

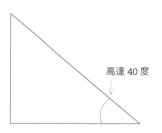

# ❄ 各國滑雪道的標示

　　各國滑雪場對滑雪道分級的標示有些差異，一般滑雪場以不同顏色標示滑雪道的難易度，而分級標示的原則是淺色為平緩的初級滑雪道，深色為難度較高的滑雪道。

　　大家可依不同國家或地區的標示，瀏覽當地的滑雪地圖，用以選擇適合自己技術等級的滑雪道，以下以日本、北美、歐洲、中國、韓國的標示滑雪道的方式為例。

## ✦ 日本的分級標示

| 標示方式 | 滑雪道分級 | 滑雪道分級說明 |
|---|---|---|
| —— | 初級滑雪道 | 適合用於能操控滑雪板的方向，及速度的滑雪者滑行。 |
| —— | 中級滑雪道 | 適合用已能靈活操作滑雪板，隨坡度應變的滑雪者滑行。 |
| —— | 上級滑雪道 | 用於滑學者能精準的操控滑雪板，並隨環境地形應變滑行。 |
| ——<br>◆　　◆ | 專家級滑雪道 | 用於專業的滑雪選手滑行，或競速比賽。 |

## ✦ 北美的分級標示

| 標示方式 | 滑雪道分級 | 滑雪道分級說明 |
|---|---|---|
| ○ —— | 初學者滑雪道 | 適合用於初次接觸滑雪的滑雪者，練習基本的滑雪基礎。 |
| ● —— | 初級滑雪道 | 適合用於能操控滑雪板的方向，及速度的滑雪者滑行。 |
| ■ —— | 中級滑雪道 | 適合用已能靈活操作滑雪板，隨坡度應變的滑雪者滑行。 |
| ◆ —— | 上級滑雪道 | 用於滑學者能精準的操控滑雪板，並隨環境地形應變滑行。 |
| ◆　◆ | 專家級滑雪道 | 用於專業的滑雪選手滑行，或競速比賽。 |

## ✦ 中國的分級標示

| 標示方式 | 滑雪道分級 | 滑雪道分級說明 |
|---|---|---|
| —— | 初級滑雪道 | 適合用於能操控滑雪板的方向，及速度的滑雪者滑行。 |
| —— | 中級滑雪道 | 適合用於已能靈活操作滑雪板，隨坡度應變的滑雪者滑行。 |
| —◆— | 上級滑雪道 | 用於滑學者能精準的操控滑雪板，並隨環境地形應變滑行。 |
| —◆◆— | 專家級滑雪道 | 用於專業的滑雪選手滑行，或競速比賽。 |

## ✦ 歐洲的分級標示

| 標示方式 | 滑雪道分級 | 滑雪道分級說明 |
|---|---|---|
| ── ● | 初級滑雪道 | 適合用於能操控滑雪板的方向，及速度的滑雪者滑行。 |
| ── ● | 中級滑雪道 | 適合用於已能靈活操作滑雪板，能隨坡度應變的滑雪者滑行。 |
| ── ● | 上級滑雪道 | 用於滑學者能精準的操控滑雪板，並隨環境地形應變滑行。 |
| ══ ── | 專家級滑雪道 | 用於專業的滑雪選手滑行，或競速比賽。 |

## ✦ 韓國的分級標示

| 標示方式 | 滑雪道分級 | 滑雪道分級說明 |
|---|---|---|
| ·············· | 初學者滑雪道 | 適合用於初次接觸滑雪的滑雪者，練習基本的滑雪基礎。 |
| ·············· | 初級滑雪道 | 適合用於能操控滑雪板的方向，及速度的滑雪者滑行。 |
| ·············· | 中級滑雪道 | 適合用於已能靈活操作滑雪板，隨坡度應變的滑雪者滑行。 |
| ·············· | 上級滑雪道 | 用於滑學者能精準的操控滑雪板，並隨環境地形應變滑行。 |
| ·············· | 專家級滑雪道 | 用於專業的滑雪選手滑行，或競速比賽。 |

**小提醒**

　　以上難易度分級為基本的標準，但雪況、天候等環境的影響會使滑雪道的難易度產生變化，而各級滑雪道的標示和分級，由每一座滑雪場自行決定，因為滑雪場能充分監控滑雪道的狀態，所以滑雪者仍須以當地的滑雪地圖為主。

纜車種類介紹
及上下纜車方法
About Cable car

## ※ 纜車種類介紹

　　纜車主要用於載送滑雪者至滑雪道的上方，依功能不同，分為箱型纜車、座椅纜車、J-bar、自動步道等，以下分別說明。

### ◆ 大型箱型纜車

❶ 大型箱型纜車，可乘載人數約 10 人至 100 人。

❷ 用於長途載送滑雪者，一個滑雪場通常只有 1 至 2 座箱型纜車，部分滑雪場若因範圍較大，會有 3 座以上。

❸ Snowboard 和 Ski 的滑雪者，須脫下滑雪板，並手持滑雪板進入車廂。

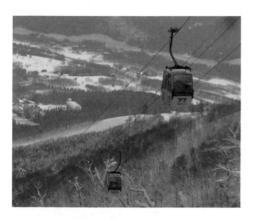

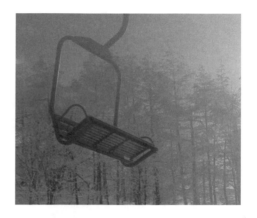

## ◆ 中、小型箱型纜車

❶ 中、小型箱型纜車，可乘載 4 人至 8
人。

❷ Snowboard 和 Ski 滑雪者，須脫下滑
雪板進入車廂。

❸ 中型纜車的車廂外，有滑雪板的架
子，用於放置滑雪者所脫下的滑雪
板。

## ◆ 座椅纜車

❶ 座椅纜車有載送 1 人、2 人、3 人、
4 人、6 人的纜車。

❷ 搭乘時如果有護欄，則須放下護欄，
以避免乘客跌落。

❸ Snowboard 的滑雪者，以單腳穿著滑
雪板搭乘座椅纜車。

❹ Ski 的滑雪者，不須脫下滑雪板，便
可搭乘座椅纜車。

❺ 不建議在纜車上穿脫裝備，避免裝
備掉落。

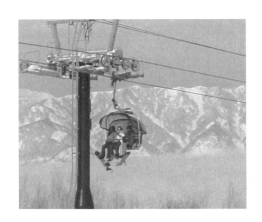

### ◆ 全罩式座椅纜車

❶ 有載送 4 人、6 人、8 人的纜車。

❷ 全罩式座椅纜車有自動式的防風罩，在進入搭車平台時會掀開；離開搭車平台時會關閉。

❸ Snowboard 的滑雪者，以單腳穿著滑雪板搭乘座椅纜車。

❹ Ski 的滑雪者，不須脫下滑雪板，便可搭乘座椅纜車。

❺ 不建議在纜車上穿脫裝備，避免裝備掉落。

### ◆ T 霸纜車（T-bar）

❶ T-bar 可載送 1 位穿著 Snowboard 的滑雪者，或 2 位穿著 Ski 的滑雪者。

❷ 在不適用搭設纜車的地形才設立 T-bar。

❸ 分為托腰式、托臀式（適用於穿著 Ski 的滑雪者），以及腿夾式（適用於穿著 Snowboard 的滑雪者）3 種，托腰式和托臀式是以 T-bar 托著滑雪者的腰部或臀部；腿夾式是滑雪者以腿部夾住 T-bar，以 T-bar 的動力向前拖著滑雪者。

❹ Snowboard 的滑雪者，以單腳穿著滑雪板搭乘 T-bar 纜車。

❺ Ski 的滑雪者，不須脫下滑雪板，便可搭乘 T-bar 纜車。

## ◆ J霸纜車（J-bar）

❶ 一個 J-bar 只可載送 1 人。

❷ 在不適用搭設纜車的地形才設立 J-bar。

❸ 分為腿夾式和托腰式兩種，托腰式以 J-bar 托著滑雪者的腰部；腿夾式是讓滑雪者以腿部夾住 J-bar，以 J-bar 的動力向前拖著滑雪者。

❹ Snowboard 的滑雪者，以單腳固定滑雪板搭乘 J-bar 纜車。

❺ Ski 的滑雪者，不須脫下滑雪板，便可搭乘 J-bar 纜車。

## ◆ 自動步道

❶ 又稱為傳送帶、魔毯。

❷ 通常設立在初學者練習區。

❸ 軌道用於讓滑雪者站立，並載送滑雪者。

❹ Snowboard 的滑雪者上自動步道前，以單腳穿著滑雪板，搭乘自動步道；Ski 的滑雪者則是穿著滑雪板搭乘自動步道。

❺ 搭乘時須與前一位滑雪者，保持安全距離，且不可在自動步道上走動，避免跌倒。

❻ 要下自動步道時，重心要放在前方，走向雪地。

---

**小提醒**

1. 上下纜車處有工作人員，初學者可詢問或請他們協助搭乘。

2. 不宜在平台以外的地方，任意搭乘或下車。

3. 搭乘纜車時應避免裝備或其他物品掉落，若有裝備或其他物品掉落，應記下物品掉落地點，到滑雪場的下車平台後，再行尋找。

4. 若物品掉落在滑雪場未開放的區域，須請工作人員協助尋找，避免誤入危險的地形。

# ❄ 上下纜車步驟及注意事項

　　滑雪場有各式纜車供滑雪者搭乘，各種纜車在搭乘和下車時，有些預備動作和注意事項，按照上下纜車的步驟搭乘，就能安全又順利的乘坐纜車，觀賞美麗的雪地風光，Snowboard 和 Ski 使用纜車，以下以廂型纜車、座椅纜車、有罩式座椅纜車、腿夾式 T-bar 纜車、腿夾式 J-bar 纜車為例，說明上下纜車的步驟及注意事項。

## ✦ 搭乘廂型纜車注意事項

　　廂型纜車的搭乘方式較簡易，須要注意的事項只有搭乘大型廂型纜車時，須將滑雪板脫下，將滑雪板攜帶入纜車內。

　　搭乘中、小型廂型纜車，則是將滑雪板脫下後，可放置在纜車外的架子上，到下車平台再取出。

　　不同的滑雪場對搭乘纜車的規則，若有些許差異則須依照滑雪場的工作人員指示搭乘。

## ✦ 搭乘座椅纜車及有罩式纜車步驟

　　以下搭乘纜車的步驟，適用於座椅纜車、有罩式纜車，並以座椅纜車為例。

## ★ Snowboard 上下座椅纜車步驟

### Step 1

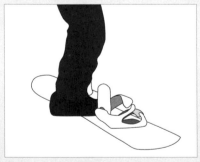

搭纜車之前，先脫下單腳固定器。

### Step 2

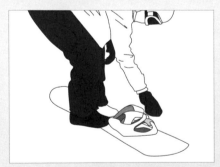

將固定器的 High back 壓下，因怕當雪場積雪太深時，纜車壓到會發生危險。

## Step 3

到搭乘纜車的等待區。

## Step 4

當纜車經過滑雪者面前後,再前進到等待線。

TIP ----

依個人習慣讓後腳在滑雪板前方或後方推動滑雪板滑行。

----

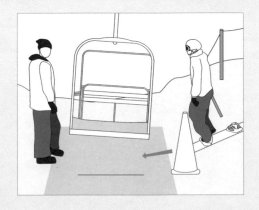

## Step 5

滑行到等待線站立等待。

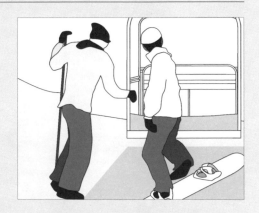

## Step 6

用單手抓住椅桿，並順勢坐在
纜車上。

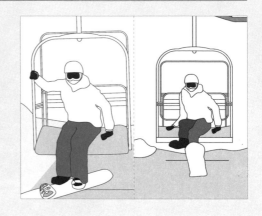

## Step 7

放下纜車上的安全護欄。

## Step 8

坐下後，將滑雪板放在後腳的
腳背，減輕慣用腳的負擔。

## Step 9

看到接近下車平台的標誌時，抬起安全護欄。

**TIP** ----------------------------------

未看到平台的標誌，不可抬起護欄，接近平台時，可放下腳背上的滑雪板。

----------------------------------------

## Step 10

側身坐纜車，固定的前腳置於前方。

## Step 11

以固定的前腳輕提滑雪板，並且擺直。

**TIP** ----------------------------------

纜車未進到下車處前，避免滑雪板碰撞下車平台。

----------------------------------------

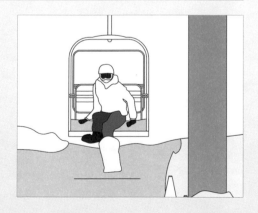

## Step 12

下纜車時，打直滑雪板並接觸
下車平台。

**TIP** - - - - - - - - - - - - - - - - - - - - - - - - -

若下車滑行時，未打直滑雪板，
會在下車平台跌倒。

- - - - - - - - - - - - - - - - - - - - - - - - - - - - - -

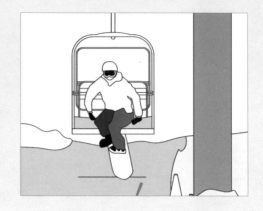

## Step 13

向前滑行離開下車平台。

**TIP** - - - - - - - - - - - - - - - - - - - - - - - - -

纜車會持續向前運行，下纜車
後不宜停留在平台上。

- - - - - - - - - - - - - - - - - - - - - - - - - - - - - -

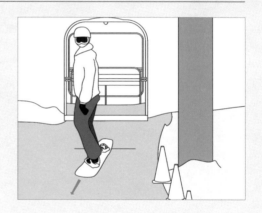

## Step 14

滑向安全的位置。

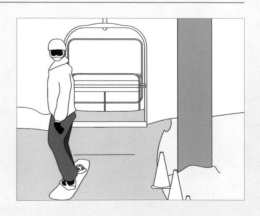

## ★ Ski 上下座椅纜車步驟

### Step 1

到搭乘纜車的等待區。

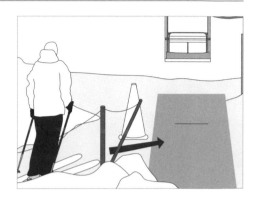

### Step 2

當纜車經過滑雪者面前後,再前進到等待線。

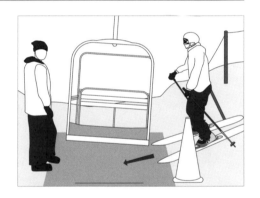

### Step 3

到纜車搭乘處等待,用單手持兩支滑雪杖。

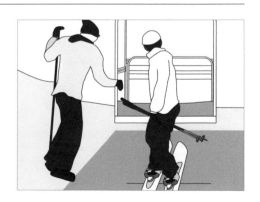

## Step 4

用手握纜車椅桿，順勢坐在座
椅上。

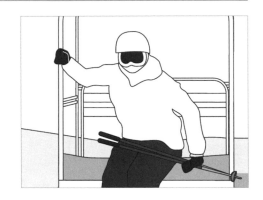

## Step 5

放下安全護欄，滑雪杖橫放在
大腿上，避免滑雪杖勾到纜車。

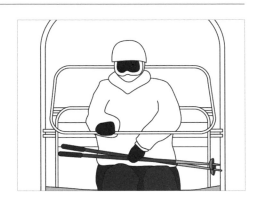

## Step 6

看到接近下車平台的標誌時，
抬起安全護欄。

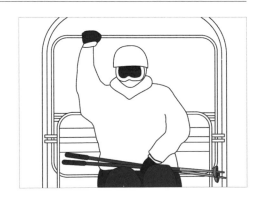

## Step 7

雙腳輕提滑雪板，避免滑雪板
碰撞下車平台。

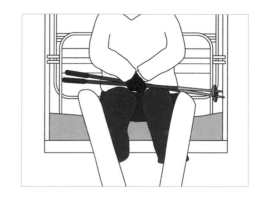

## Step 8

進入下車區域後，以滑雪板的
板頭接觸雪地，準備下纜車。

TIP
不可提前將滑雪板接觸雪地。

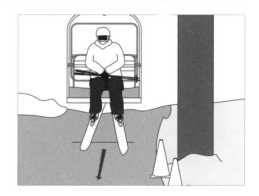

## Step 9

下纜車時，雙腳平行站穩在下車平台上。

TIP --------------------------------
在下車平台時，滑雪杖以單手
輕持，不可碰觸地面。
--------------------------------

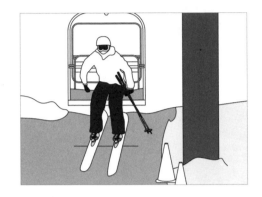

## Step 10

滑雪板平行滑離下車平台即可。

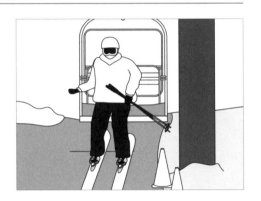

**小提醒**

　　Snowboard 和 Ski 滑雪者搭乘有罩式座椅纜車的方式，與座椅纜車相同，唯一的差異，是有罩式的纜車上方的防風罩，會自動降下和開啟，搭乘時不須用手放下扶手。

# Snowboard 搭乘 T-bar、J-bar 纜車步驟

T-bar 纜車搭乘方式與座椅纜車不同，以下 Snowboard 的滑雪者搭乘腿夾式 T-bar 纜車的步驟，也適用於腿夾式 J-bar 纜車。

## Step 1

搭纜車之前，先脫下單腳的固定器。

## Step 2

到搭乘纜車的等待區，將滑雪板朝向 T-bar 前進方向。

## Step 3

當纜車來的時候，用手拉住 T-bar 中間的鐵桿。

TIP
一般滑雪場的 T-bar 平台有工作人員取 T-bar 交給滑雪者。

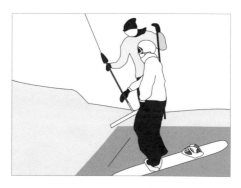

## Step 4

將 T-bar 的靠架，靠在前腳大腿後側，用前腳操作滑雪板朝向前方。

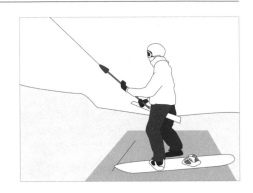

## Step 5

後腳向前推進滑行，接著放在滑雪板上，身體朝向 T-bar 的鐵桿，並持續保持平衡。

TIP ┄┄┄┄┄┄┄┄┄┄┄┄┄┄┄┄┄┄┄┄
將滑雪板打直，避免鋼邊摩擦地面。
┄┄┄┄┄┄┄┄┄┄┄┄┄┄┄┄┄┄┄┄┄┄

## Step 6

持續握緊 T-bar 握桿，前腳控制滑雪板向前滑行。

## Step 7

到纜車的終點時，取下 T-bar 後，從手中放開 T-bar。

**TIP** - - - - - - - - - - - - - - - - - - - - - - - -
雙腳踏在滑雪板上，繼續滑向前方，須注意放開 T-bar 鐵桿的速度不宜過快。
- - - - - - - - - - - - - - - - - - - - - - - - - - - -

## Step 8

朝外側滑離。

**小提醒**

1. Snowboard 的滑雪者搭乘 T-bar 和 J-bar 纜車時，重心不可完全往後放在 T-bar 或 J-bar 上。
2. 搭乘 T-bar 或 J-bar 纜車時，身體須維持平穩，如果過程中失去平衡，可用後腳踩雪地控制、調整滑雪板的方向和速度。
3. 若搭乘 T-bar 或 J-bar 纜車時，跌倒則盡快離開 J-bar 纜車的路線，以免影響後方搭乘者。

## ✦ Ski 搭乘 T-bar、J-bar 纜車步驟

Ski 搭乘 T-bar 纜車的方式，與 Snowboard 不同，以下搭乘 J-bar 纜車的步驟為例。

### Step 1

到搭乘 J-bar 纜車的等待區。

### Step 2

當 J-bar 纜車來的時候，用外側手拉住 J-bar 中間的鐵桿，用內側手持滑雪杖。

**TIP**

一般滑雪場的 J-bar 平台有工作人員取 J-bar 交給滑雪者。

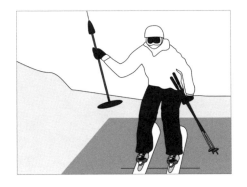

### Step 3

用大腿夾住 J-bar 的靠架，雙腳控制滑雪板，朝前進方向滑行。

**TIP**

在搭乘時不可真的坐下。

## Step 4

到 J-bar 纜車的終點時，身體的重心放
回雙腳，用外側手拿出 J-bar 靠架。

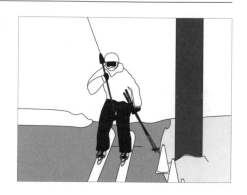

## Step 5

外側手放開 J-bar 靠架，並滑離 J-bar 纜
車的軌道。

**TIP** ----------------------------------------------------

放開 J-bar 鐵桿的速度不宜過快。

----------------------------------------------------

**小提醒**

1. Ski 的滑雪者搭乘 T-bar、J-bar 纜車時，腿部須夾緊 T-bar 或 J-bar，身體稍微往後，將重心
往後放在 J-bar 上。

2. 搭乘 J-bar 纜車時，身體須維持平穩，避免滑雪杖等裝備掉落。

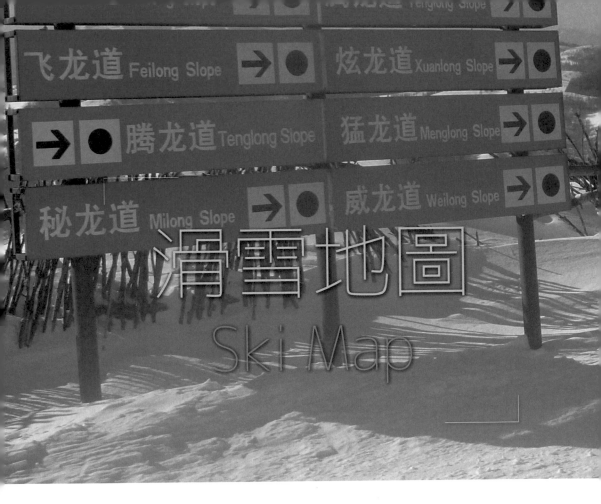

飞龙道 Feilong Slope ➔ ● 炫龙道 Xuanlong Slope ➔ ●

➔ ● 腾龙道 Tenglong Slope 猛龙道 Menglong Slope ➔ ●

秘龙道 Milong Slope ➔ ● 威龙道 Weilong Slope ➔ ●

滑雪地圖
Ski Map

　　滑雪場內有不同地形、雪況的滑雪道，滑行難易度也有很大的差別，多數滑雪場會為各技術等級的滑雪者規劃不同的滑雪道。

　　地圖上會以不同顏色的線條、符號、網底等標示區別不同的滑雪道，以及不可進入的危險區域，每一座滑雪場對於滑雪道難易度的認定，都會有所差異，不同國家差異則更大。

　　閱讀各國滑雪地圖時，可掌握初級滑雪道以淺色標示，上級滑雪道以深色標示的原則，但仍須以各滑雪場的標示為主。

　　須仔細閱讀滑雪地圖，才能正確的選擇適合自己的滑雪道，並且保護自己的安全，是進入滑雪道前必做的功課，初學階段請滑雪教練進行教學，並帶領滑行更佳。

# ❆ 北美滑雪場地圖辨識

北美是滑雪運動非常盛行的地區，Snowboard 的滑雪運動和滑雪板就是源自於北美，北美滑雪場的標識與日本類似，但滑雪場的面積比日本大很多，以下以惠斯勒滑雪場為例，可藉此大略了解北美滑雪場的標示圖案。

## ✦ 惠斯勒滑雪場（Whistler Blackcomb）

惠斯勒滑雪場位於加拿大，是北美熱愛滑雪人士經常選擇的地點，北美地區的滑雪場標示，大致與此滑雪場類似。

滑雪場地圖以不同的顏色，標示的滑雪道路線，區分滑雪道的難易度，以下介紹路線標示：

惠斯勒滑雪場
地圖下載

| 標示圖示 | 說明 |
|---|---|
| ● ─── | 初級滑雪道。 |
| ■ ─── | 中級滑雪道。 |
| ◆ ─── | 上級滑雪道。 |
| ◆ ◆ | 專家級滑雪道。 |
| ▭ | 滑雪場設置的特技公園。 |
| ▭ | 滑雪場的邊界。 |
| ///// | 永久不開放滑雪的區域，地形過於陡峭危險，不可誤入。 |
| ///// | 懸崖，在附近的滑雪道滑行時，須注意周圍方位。 |
| ─── | 纜車，以圖示標明可搭乘人數，以及纜車類型。 |
| ✚ | 緊急救護站。 |

# ❄ 歐洲滑雪場地圖辨識

　　歐洲熱愛滑雪的人口甚多，許多國家也都有滑雪場，歐洲各國的滑雪地圖標示大致相同，設施也大同小異，只要能了解一份歐洲滑雪場的地圖，就能閱讀歐洲大部分的滑雪地圖。

　　歐洲滑雪場的標示，與日本、北美類似，多了一些雪地步道、林間滑雪道以及生態保育的管制等標識。

## ✦ 瑞士拉克斯滑雪場（Flims Laax Falera）

　　滑雪場地圖以不同的顏色，標示的滑雪道路線，區分滑雪道的難易度，以下介紹路線標示：

瑞士拉克斯滑雪場
地圖下載

| 標示圖示 | 說明 |
|---|---|
| ● | 初級滑雪道 |
| ● | 中級滑雪道 |
| ● | 上級滑雪道 |
| ● | 下坡／自由式滑雪路線 |
| ▷ | 上坡／自由式滑雪路線 |
| ⬤ | 此路不通 |
| SNOWPA | 冰雪公園 |
| 60 | 自由式公園 |
| 🦉 | 優質雪況 |
| ⬤ | 半管（特技滑雪場） |
| ⬤ | 雪橇滑雪道 |
| ⬤ | 越野滑雪道 |
| 🏞 | 野生動物保護區區域 |

| 標示圖示 | 說明 |
|---|---|
| 🚡 | 大型纜車 |
| 🚠 | 廂型纜車 |
| 🚡 | 座椅纜車 |
| 🚟 | T 霸纜車和 J 霸纜車 |
| ❋ | 觀景台 |
| ATC | 雪崩救援人員培訓中心 |
| LAAX | 自由式學院 |
| ⛸ | 室內溜冰場 |
| 🚌 | 接駁車 |
| ✕ | 餐廳 |
| 🍸 | 雪地酒吧 |
| ⛲ | 野餐區 |

| 標示圖示 | 說明 |
|---|---|
| ❶ | 旅客公佈欄 |
| Ⓟ | 停車場 |
| Ⓟ | 室內停車場 |
| RENT | 雪具出租區／雪具儲藏室 |
| ⬤ | Ski 滑雪學校 |
| ⬤ | Snowboard 滑雪學校 |
| ⬤ | 健行山林步道 |
| ⬤ | 滑雪健行步道 |
| •————• | 纜車路線 |
| ⬤ | 室內冰壺場 |
| ⬤ | 推車位置 |
| ⬤ | 室外溜冰場 |
| ⬤ | 室內越野滑雪場 |

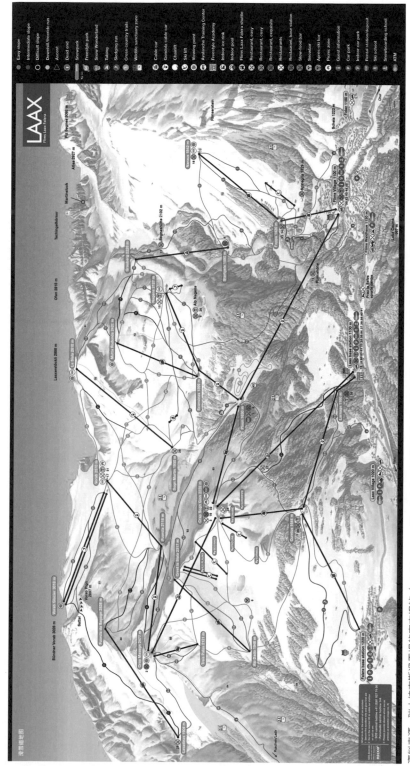

滑雪道地圖

# LAAX
Flims Laax Falera

# ❄ 日本滑雪場地圖辨識

　　日本有長達百年的滑雪歷史，是亞洲現代滑雪發展最久的國家，日本的滑雪場依地區山脈分為很多不同的滑雪場，各滑雪場對於滑雪道其他設施的標示稍有不同。

　　可在進行滑雪運動前，先由滑雪地圖的圖示，了解滑雪場內的設施，以及如何選擇適合自己的滑雪道，以下分別以白馬地區和苗場山的滑雪場為例。

　　日本的滑雪場地圖標明設施的方式會有些微不同，但大致上滑雪道難易度的顏色，以及標示緊急聯絡站或滑雪教學單位等，都有一致的標準，依照大致的原則閱讀地圖即可。

## ✦ 白馬栂池高原滑雪場
### （Hakuba Tsugaike Kogen）

栂池高原滑雪場
地圖下載

　　滑雪場地圖以不同的顏色，標示的滑雪道路線，區分滑雪道的難易度，以下介紹路線標示：

| 標示圖示 | 說明 |
|---|---|
|  | 初級滑雪道，地形平緩，適合初學者的滑雪道。 |
|  | 中級滑雪道，坡度和地形變化較多，適合中級滑雪者。 |
|  | 上級滑雪道，坡度較陡，需要運用滑雪技巧滑行的地形。 |
|  | 初學者滑雪區，用於初次接觸滑雪運動，或者尚不熟練的滑雪者練習滑行。 |
|  | 地形平緩的雪原，初學者可在此練習基礎技巧。 |
|  | 初學的兒童可在此練習基礎技巧。 |
| i | 公佈欄。 |
|  | 售票處。 |
|  | 纜車路線，直線一端的數字，代表一次可搭乘的人數。 |

| 標示圖示 | 說明 |
|---|---|
| S | 滑雪教學單位。 |
| P | 停車場。 |
| ψ¶ | 餐廳。 |
| ⚥ | 化妝室。 |
| ♨ | 溫泉。 |
| ✚ | 巡邏站，工作人員會定時巡邏滑場，發生意外也可向巡邏站緊急通報。 |
| ★ | 開放夜間滑雪的區域。 |
|  | 幼兒休息室。 |
| 👕 | 更衣室。 |
| ★ | 未壓雪的粉雪區域。 |

# ✦ 苗場滑雪場（Naeba）

苗場滑雪場，屬於中大型的滑雪場，是日本適合初級Snowboard 滑雪者的場地之一，和一般滑雪場一樣，初級、中級、上級的滑雪道和纜車都加以標明，並以文字標示特技公園的設施。

滑雪場地圖以不同的顏色，標示的滑雪道路線，區分滑雪道的難易度，以下介紹路線標示：

苗場滑雪場
地圖下載

| 標示圖示 | 說明 |
|---|---|
| ●➝ | 初級滑雪道。 |
| ■➝ | 中級滑雪道。 |
| ◆➝ | 上級滑雪道。 |
|  | 滑雪場的邊界，滑雪者不可超出滑雪場的範圍滑行。 |
|  | 饅頭滑雪道，適合用於上級的 Ski 滑雪者運用轉彎的技巧，挑戰滑行的滑雪道。 |
|  | 特技公園（Terrain Park），部分滑雪場的地圖會以文字標示，適合什麼技術程度的滑雪者。 |
| 🚡2 | 2 人座椅纜車。 |
| 🚡4 | 4 人座椅纜車。 |
| 🚡4 | 4 人座全罩式座椅纜車。 |
| 🚠6 | 6 人座廂型纜車。 |
| 🚠8 | 8 人座廂型纜車。 |
|  | 免費休息室。 |
|  | 纜車售票處。 |

| 標示圖示 | 說明 |
|---|---|
|  | 雪具出租店。 |
|  | 滑雪教學單位。 |
| ? | 公佈欄。 |
|  | 初學者的練習坡。 |
| ✚ | 巡邏員聯絡站。 |
| AED | AED 心臟電擊去顫器。 |
| Ψ🍴 | 餐廳。 |
|  | 商店。 |
|  | 更衣室。 |
|  | 化妝室。 |
| P | 停車場。 |
| B | 幼兒尿布更換室。 |

73

# 白馬五龍（Hakuba Goryu）和白馬 47（Hakuba47）

　　白馬五龍和白馬 47 是在同一座山上的兩座滑雪場，地圖左邊是白馬五龍，右邊是白馬 47，可由滑雪場下方的道路進入，入口處就有纜車可搭乘，部分滑雪場是由入口處，以纜車載送滑雪者進入滑雪道上方。

　　滑雪場地圖以不同的顏色，標示的滑雪道路線，區分滑雪道的難易度，以下介紹路線標示：

白馬五龍和白馬 47
滑雪場地圖下載

| 標示圖示 | 說明 |
|---|---|
| —— | 初級滑雪道。 |
| —— | 中級滑雪道。 |
| —— | 上級滑雪道。 |
| ◆　◆ | 最高等級，專家級的滑雪道，一般供專業的滑雪選手滑行或競速比賽。 |
| ▭ | 向滑雪場登錄，才能進入的滑雪，不可誤入的區域。 |
| ▬ | 未經壓雪處理的雪地。 |
| 🚡 | 廂型纜車。 |
| •—•—• | 座椅纜車。 |
| T | 售票處。 |
| ⌂ | 住宿交通資訊中心。 |
| 🔧 | 固定器調整處。 |

| 標示圖示 | 說明 |
|---|---|
| 🍴 | 餐廳。 |
| ✚ | 巡邏站。 |
| ☻ | 休息室。 |
| K | 托兒所。 |
| R | 雪具出租店。 |
| S | 教學單位。 |
| ♨ | 公共浴池。 |
| 🧲 | 夜間滑雪。 |
| 🚹 | 更衣室。 |
| 🚌 | 接駁車總站。 |
| ♿ | 無障礙廁所。 |

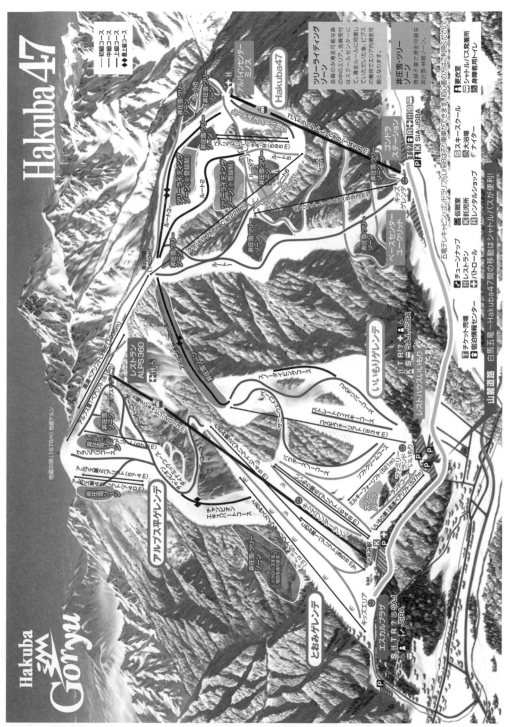

資料來源：白馬五龍（Hakuba Goryu）和白馬47（Hakuba47）的官方網站（www.hakuba47.co.jp/winter/ja/mountain/img/map.pdf）。

# ❄ 中國滑雪場地圖辨識

　　中國緯度較高的地區如哈爾濱省等地，也有建立滑雪場，部分滑雪場則是以造雪機製雪，中國近年來也定期舉辦國家級的滑雪比賽，滑雪道難易度的分級與日本、北美和歐洲相同，標示主要滑雪道的方式，差異不大，但標明設施的方式稍有不同。以下以北京南山滑雪度假村為例：

## ✦ 北京南山滑雪度假村

　　南山滑雪場為北京地區規模較大的滑雪場，滑雪道較多，也可滿足不同的滑雪者，所以在地圖中標示滑雪道及其他設施的方式，可作為閱讀中國其他滑雪場的參考。

北京南山滑雪度假村
地圖下載

　　滑雪場地圖以不同的顏色，標示的滑雪道路線，區分滑雪道的難易度，以下介紹路線標示：

| 標示圖示 | 說明 |
|---|---|
| —— | 初級滑雪道，在滑雪道旁以文字標明滑雪道的類型。 |
| —— | 中級滑雪道，在滑雪道旁以文字標明滑雪道的類型。 |
| ◆— | 上級滑雪道。 |
| ◆—◆ | 專家級滑雪道。 |
| ══ | 纜車，以文字和符號註明可搭乘人數，以及纜車類型。 |
| ▭ | 特技公園。 |
| ⬭ | 林間滑雪道。 |
| —— | 為兒童雪橇車滑雪道，適合用於親子滑行同樂。 |
| 🕐 | 南山滑雪俱樂部。 |

| 標示圖示 | 說明 |
|---|---|
| ✚ | 緊急醫務單位。 |
| ☕ | 餐廳、酒吧。 |
| 🍴 | 餐廳。 |
| 👫 | 化妝室。 |
| ⚡ | 變電所。 |
| ⌒ | 隧道。 |
| P | 停車場 |
| 🎫 | 售票處。 |
| 🛷 | 雪橇場地。 |
| 🚶 | 自動步道。 |
| 🚠 | 四人座椅纜車。 |
| 🛷 | 滑雪圈。 |

| 標示圖示 | 說明 |
|---|---|
| 🎿 | J-bar 纜車。 |
| 🎿 | 滑雪學校。 |
| ⊍ | 半管（特技滑雪道）。 |
| ☕ | 加拿大咖啡吧。 |
| 🛷 | 兒童雪橇場地。 |

# ❄ 韓國滑雪場地圖辨識

　　韓國的滑雪道難易度區分是依照國際間「初、中、上級」作為分級標準，但標示滑雪道的方式，並沒有整合以一致的顏色區分，而是部分依照國際間慣用的顏色標示，部分則以動物、星辰或名字等方式為滑雪道命名。

　　到韓國滑雪時，可仔細閱讀滑雪場地圖的標示，或詢問工作人員後，再加以判斷，以下以韓國依照國際間慣用的顏色標示為例。

## ✦ 龍平滑雪場

龍平滑雪場
地圖下載

　　龍平滑雪場曾舉辦 4 屆滑雪世界盃比賽，在韓國屬於較具備代表性的滑雪場，可由此了解韓國滑雪場的設施和規劃。

　　滑雪場地圖以不同的顏色，標示的滑雪道路線，區分滑雪道的難易度，以下介紹路線標示：

| 標示圖示 | 說明 |
|---|---|
| ·············· | 初級滑雪道。 |
| ·············· | 中級滑雪道。 |
| ·············· | 上級滑雪道。 |
| —————— | 纜車的路線，以及起點和終點。 |
| ▬▬▬ | 滑雪場的特技公園。 |
| ✚ | 緊急救護站。 |

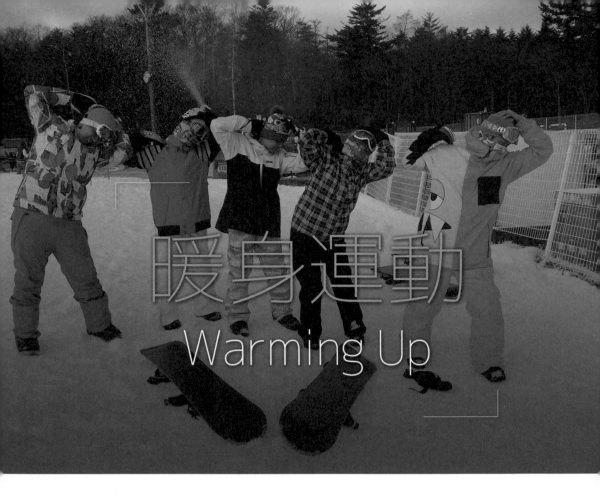

暖身運動
Warming Up

　　滑雪前必須做好充足的暖身運動，因為滑雪的運動量大，會使用到平時較少運用的肌肉，如果沒有適當的暖身運動，到了滑雪場上滑行時容易抽筋，甚至受傷。

　　如何才算是充足的暖身運動？當我們穿著較厚的滑雪服裝時，無法做出幅度較大的伸展動作，所以主要針對肩頸、雙手、腰部和雙腳等部位進行暖身運動，就能避免抽筋的狀況，以下介紹滑雪的基本暖身步驟，但須注意先進行靜態暖身，再做動態暖身，以免受傷。

# ❄ 頸部靜態暖身運動

## Step 1

將頭部擺向右邊，並以右手輕按頭部，
以伸展左頸部。

## Step 2

重複步驟1，伸展右頸部。

## Step 3

仰起頭部，伸展前頸肌肉。

## Step 4

低頭，伸展後頸肌肉。

# ❄ 手部靜態暖身運動

### Step 1

左手伸直，並將手背朝向身體，伸展左手腕及手肘關節。

**TIP**

以右手輕壓左手掌，輔助伸展。

### Step 2

左手伸直，並將手腕彎曲，手掌心朝向身體，伸展左手腕關節。

### Step 3

右手伸直，並將手背朝向身體，伸展右手腕及手肘關節。

**TIP**

以左手輕壓右手掌，輔助伸展。

## Step 4

右手伸直，並將手腕彎曲，手掌
心朝向身體，伸展右手關節。

## Step 5

向右伸直左手，並以右手輔助，
伸展左肩。

## Step 6

向左伸直右手，並以左手輔助，
伸展右肩。

# ❄ 腿部靜態暖身運動

## Step 1

左腳跨步，以弓箭步伸展右腳
大腿及腳踝的肌肉。

## Step 2

右腳跨步，以弓箭步伸展左腳
大腿及腳踝的肌肉。

## Step 3

右腳屈膝，左腳伸直，並勾腳趾，
以伸展左腳的小腿肌肉。

## Step 4

左腳屈膝，右腳伸直，並勾腳趾，
以伸展右腳的小腿肌肉。

# ❄ 頸部動態暖身運動

## Step 1

將頭部擺向右側轉動，活絡
頸部肌肉。

**TIP** --------------------------------
轉動頸部的速度，不宜過
快，以免受傷。
--------------------------------

## Step 2

頭部由右側往後仰。

## Step 3

頭部由後方,轉動至左側。

## Step 4

將頭部由左側,轉動至前方。

## Step 5

重複步驟 1-4,將頭部以左往右和右往左的規律,轉動頭部各 2 次即可。

# ❄ 肩膀動態暖身運動

### Step 1

手臂由大腿兩側，向後擺動畫圓，活絡肩膀及手臂的肌肉，重複 4 次。

### Step 2

手臂由大腿兩側，向前擺動畫圓，活絡肩膀及手臂的肌肉，重複 4 次。

# ❄ 膝蓋動態暖身運動

### Step 1

雙膝靠攏後，彎曲膝蓋慢慢轉動，活絡膝蓋周圍的肌肉，以順時鐘方向轉 4 次。

TIP

膝蓋不可超過腳尖，以免膝蓋受傷。

### Step 2

重複步驟 1，以逆時鐘方向，慢慢轉動 4 次。

## ❄ 腳踝、手腕動態暖身運動

Step

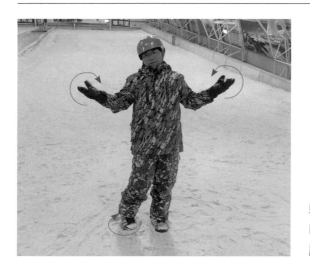

轉動手腕和腳踝,順時針和逆時針各 4 次,以活絡腳踝和手腕的關節肌肉。

## ❄ 全身動態暖身運動

### Step 1

將腰部左轉,並將手臂朝左側擺動,活絡肩膀、腰部的肌肉。

### Step 2

將腰部右轉,並將手臂朝右側擺動,活絡肩膀、腰部的肌肉。

# 滑雪術語
## Skiing terminology

　　滑雪教學時，滑雪教練會用滑雪術語解釋與說明，使學員能明確了解所指方位和用具的部位，滑雪者之間也會以滑雪術語，作為溝通的語言，熟知滑雪術語就容易理解滑雪者分享的滑雪經驗及技巧，對於學習滑雪有很大的幫助。

## ❄ 滑雪用具術語

　　滑雪用具的術語常用於說明滑雪裝備的特點及操作，也用來解說滑雪時的技巧該如何運用。

# Ski 的用具術語

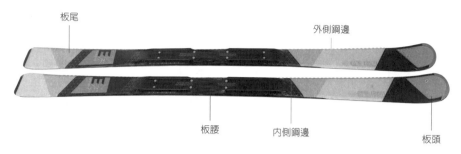

板尾　外側鋼邊　板腰　內側鋼邊　板頭

| 術語 | 說明 |
|---|---|
| 滑走面 | 滑板板底部，為接觸雪地的部分，用以在雪地滑行。 |
| 角緣／鋼邊（Edge） | 滑雪板的兩側鋼條，就是角緣，也稱作鋼邊，用來控制滑雪的速度。 |
| 內角緣（Inside） | 穿著滑雪板時，雙腳的大拇指側，就是內側的角緣。 |
| 外角緣（Outside） | 穿著滑雪板時，雙腳的小拇指側，就是外側的角緣。 |
| 滑雪板前端／板頭（Toe） | 滑雪板翹起的尖端部分，用以向前滑行。 |
| 滑雪板尾端／板尾（Tail） | 滑雪板尾端較平的部位，用以穩定滑行。 |
| 滑雪板板腰 | 穿著滑雪板時，腳底接觸滑雪板的部位，也是滑雪板最細的部位，用以雙腳踩著滑行。 |

# Ski 滑雪裝備術語

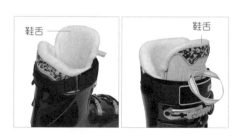

鞋舌　鞋舌

| 術語 | 說明 |
|---|---|
| Boots | 滑雪時穿著的滑雪鞋，用以滑雪。 |
| 鞋舌 | 滑雪鞋的鞋帶下方的海綿，用來傳達力量到滑雪板及保護腳部，並且使滑雪鞋與腳型密合。 |
| Binding | 滑雪板上的固定器，用來將雙腳和滑雪鞋固定在滑雪板。 |
| Ski Pole | 滑雪杖，用來輔助滑行和轉彎。 |

## ✦ Snowboard 的用具術語

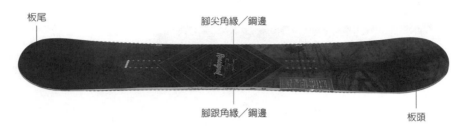

板尾　　　　　　　腳尖角緣／鋼邊

腳跟角緣／鋼邊　　　　　　板頭

| 術語 | 說明 |
|------|------|
| 滑走面 | 滑板板底部，接觸雪地的部分，用以在雪地滑行。 |
| 腳尖角緣／鋼邊 | 滑雪板的腳尖側鋼條，就是角緣，也稱作鋼邊，用來控制滑雪的速度。 |
| 腳跟角緣／鋼邊 | 滑雪板的腳跟側鋼條。 |
| 滑雪板前端／板頭 | 滑雪板翹起的尖端部分，用以向前滑行，確定左腳或右腳為前腳後，前腳的固定器角度，會稍微朝向板頭安裝。 |
| 滑雪板尾端／板尾 | 滑雪板尾端翹起的部位，改變滑行方向。 |

## ✦ Snowboard 的裝備術語

| 術語 | 說明 |
|------|------|
| Binding | 滑雪板的固定器。 |
| Boots | 滑雪時穿著的滑雪鞋。 |
| 鞋舌 | 滑雪鞋的鞋帶下方的海綿，用來保護腳部，並且使滑雪鞋與腳型密合。 |

# ❄滑雪場術語

　　在滑雪場上，大家會以術語溝通滑雪道的狀態，教練也會以術語解說滑行的動作和方向，以下介紹滑雪場上大家使用的術語。

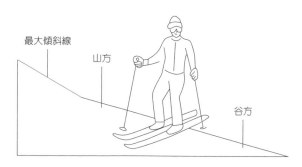

| 術語 | 說明 |
|---|---|
| 山方 | 山坡上，朝向山頂，較高陡的方向。 |
| 谷方 | 山坡上，朝向谷底，較低的方向。 |
| 最大傾斜線 | 在坡道上，由山方朝向谷方，傾斜度最大的線。 |
| 切雪／壓邊 | 在雪地上，用滑雪板的角緣（鋼邊）朝雪面施力。 |
| 壓雪 | 滑雪場將擠壓過的積雪壓平翻新，使滑雪道恢復平整。 |
| 冰面 | 當滑雪場溫度突然下降時，會使雪地表面結冰。 |
| 深雪 | 積雪量大且深厚的雪面，因大量降雪，或不常有人滑行而形成的積雪。 |
| 粉雪 | 像鹽粒一樣細的雪，在乾燥寒冷的氣候降下的雪。 |
| 濕雪 | 又稱為思樂冰雪，像雪泥一樣，濕軟的雪質，因氣溫升高，使雪融化而成。 |

# 關於 Ski 的術語

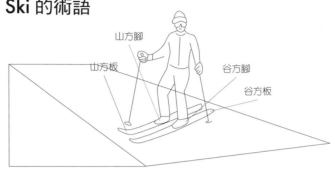

| 術語 | 說明 |
|---|---|
| 山方板 | 山方腳所穿的滑雪板。 |
| 山方板 | 谷方腳所穿的滑雪板。 |
| 山方腳 | 側身站立在山坡上，踏在山方的腳。 |
| 谷方腳 | 側身站立在山坡上，踏在谷方的腳。 |
| Inside ski ／內側腳雪板 | 初學者轉彎時，未放置身體重心的腳，就是內側腳，所穿的滑雪板就是內側滑雪板，用來穩固重心。（圖 ❶） |
| Outside ski ／外側腳雪板 | 初學者轉彎時，放置身體重心的腳，就是外側腳，所穿的滑雪板就是外側滑雪板，用來控制速度。（圖 ❶） |
| Snowplough 全制動 | 滑雪者滑降時，運用內側鋼邊控制速度的技術。（圖 ❷） |

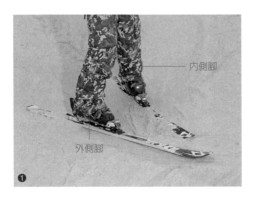

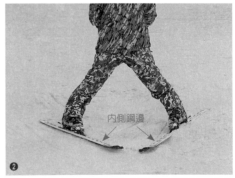

# 關於 Snowboard 的術語

| 術語 | 說明 |
| --- | --- |
| Regular | 雙腳站在滑雪板時,左腳在前。(圖❸) |
| Goofy | 雙腳站在滑雪板時,右腳在前。(圖❹) |
| Heel Side 正面橫滑 | 身體正面朝向谷方,向下滑行。(圖❺) |
| Toe Side 背面橫滑 | 身體背向谷方,向下滑行。(圖❻) |

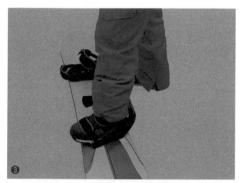

# 2

# 單板
# （Snowboard）

# 裝備準備

## 滑雪運動所需要的裝備

- ❶ 排汗衣（內層）
- ❷ 保暖服飾（中層）
- ❸ 滑雪外套
- ❹ 排汗褲（內層）
- ❺ 滑雪褲
- ❻ 保暖帽
- ❼ 面罩
- ❽ 頸圍
- ❾ 滑雪手套
- ❿ 滑雪襪
- ⓫ 防風鏡
- ⓬ 安全帽
- ⓭ 護膝
- ⓮ 護腕
- ⓯ 護臀（防摔褲）
- ⓰ 雪鞋（滑雪鞋）
- ⓱ 固定器／滑雪板

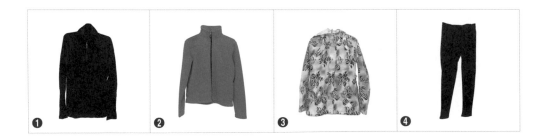

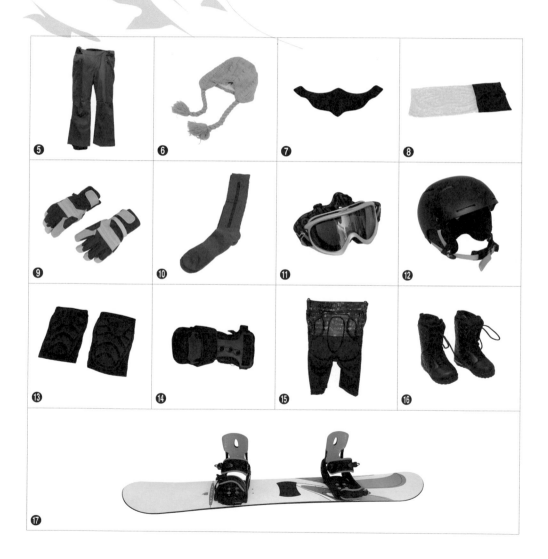

# 穿著裝備的方式
## Suit Up The Equipment

　　滑雪運動必須將雙腳的動作運用到滑雪板上，所以滑雪鞋必須貼合雙腳，使腳部的動作確實地傳到固定器和滑雪板上。

　　滑雪鞋必須貼合在固定器上，並將鬆緊度調整至適中的狀態，才能使滑雪的動作更精確、安全。

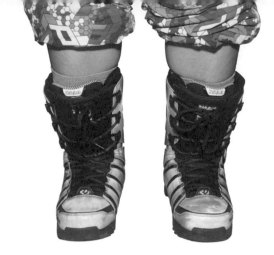

# ✎ 穿滑雪鞋

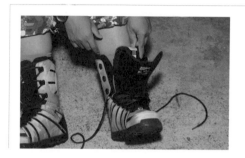

將腳套進滑雪鞋內。

 穿滑雪鞋前,須將鞋帶鬆開,並將鞋舌
向前拉鬆。

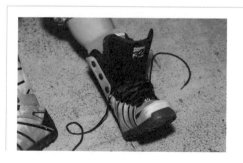

將滑雪鞋後鞋跟輕敲地板,以確認鞋子有貼
合後腳跟。

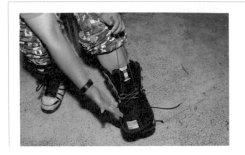

確認鞋子貼合腳部後,將內靴拉繩拉緊。

 **Tip** 藉由拉緊內靴的拉繩,可使內靴更貼合腳部。

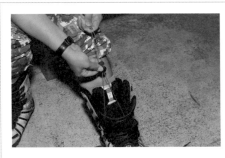 

拉緊內靴拉繩後,將拉繩上的固定環往下推至拉繩尾端,可使拉繩不易鬆動,滑雪鞋能更貼合腳部。

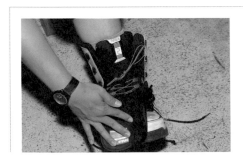 

將拉繩綁一活結,可避免在滑雪過程中內側拉繩鬆脫。

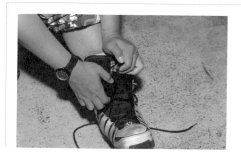

先將外側鞋舌收進鞋身裡後,再將接近腳尖
的鞋帶拉緊,使滑雪鞋能更貼合腳部。

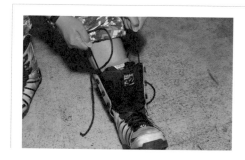

向上拉緊鞋帶。

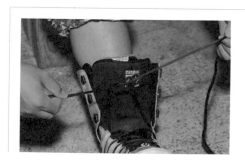

將滑雪鞋兩側的鞋帶交叉,並打上平結。

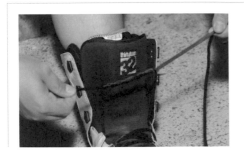

將鞋帶在活結兩側再繞兩圈至三圈,以加強鞋帶的緊度。

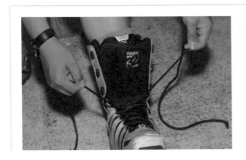

將鞋帶兩側向鞋身拉緊,使滑雪鞋貼合腳踝。

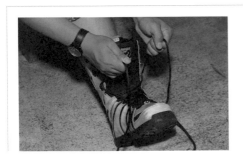

將鞋帶勾住滑雪鞋兩側的鉤子,以加強鞋身與腳踝的密合度。

Tip 　須注意拉住鞋帶的手仍要拉緊,不可放鬆,以免滑雪鞋與腳部不夠密合。

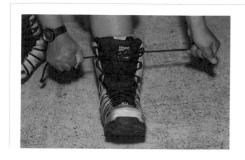

重複步驟 8-11，將鞋帶依序綁至最上端後拉緊鞋帶。

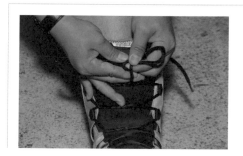

將鞋帶綁一蝴蝶結。

 **Tip** 鞋帶可重複綁 2 次或 3 次，以加強固定。

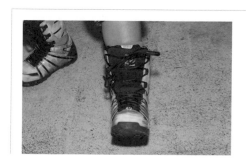

如圖，滑雪鞋穿著完成。

# 穿上 Snowboard

## 在平坦處穿 Snowboard

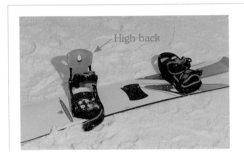

將前腳的固定器的 High back 立起。

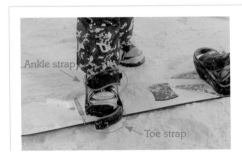

前腳踩入 Binding 內，並將固定器上的 Ankle strap 和 Toe strap 放在腳背上。

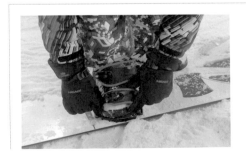

將 Ankle strap 和 Toe strap 的固定帶套進扣環內，此時還不扣緊。

| Tip | 裝入扣環後，固定帶和滑雪鞋間會看到明顯的空隙。 |  |
|---|---|---|

立起腳跟處的雪板鋼邊，讓腳踝貼靠在 High back 上後，再扣緊 Ankle strap 的扣環。

 **Tip** Ankle strap 的鬆緊度，以貼合滑雪鞋為主，不宜過緊。

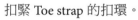

扣緊 Toe strap 的扣環。

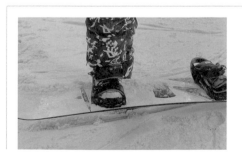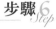

最後，抬起滑雪板，確認滑雪鞋有無固定在滑雪板上即可。

# 在坡道上穿 Snowboard

未穿滑雪板前，應面向山方將前腳先做固定，再轉回面向谷方，坐下來固定另一隻腳。

步驟1 Step

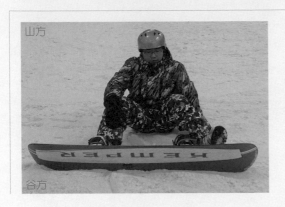

坐在滑雪坡道上，滑雪板放在谷方，未固定的後腳放在滑雪板上。

步驟2  Step

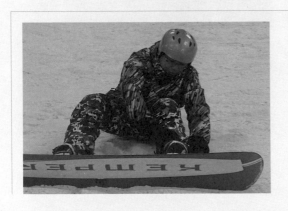

後腳穿進 Binding，並將 Ankle strap 和 Toe strap 的固定帶，套進扣環內扣緊。

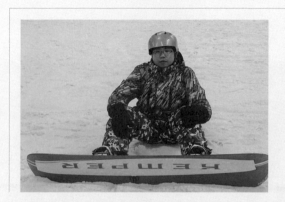

完成固定滑雪板。

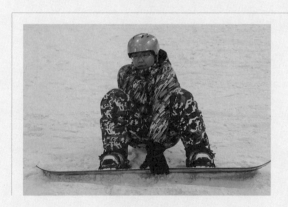

從坡道上,拉滑雪板起身。

# ✎ 脫離 Snowboard

用手指壓住 Toe strap 的扣環。

 如果固定帶卡住，可用另一手輔助打開。

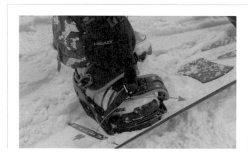

將 Toe strap 扣環向右推即可鬆開 Toe strap。

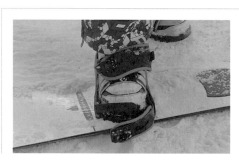

按壓扣環，並鬆開固定器上的 Ankle strap。

# 平地動作練習
## Movement
## Exercises On Ground

滑雪運動的平地動作是操作滑雪板的基礎能力，在練習的過程，可以學習到控制滑雪板方向和角度，重心轉換時保持平衡等技巧，使初學者能更快速且安全的學習到滑行技術。

## 🖊 熟悉滑雪板

滑雪板是我們在雪地上，滑行的重要工具，如同我們的雙腳一樣，所以熟悉滑雪板是滑雪運動的基礎。

熟悉滑雪板
動態影片 QR code

## 方法1 *Method*

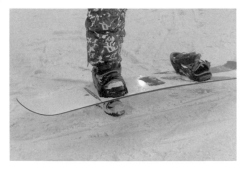

將重心放在未固定的腳，抬起滑雪板，感受滑雪板的重量。

## 方法2 *Method*

抬起滑雪板時，以膝蓋和腳踝稍微轉動滑雪板。

 **Tip** 感受轉動滑雪板時，運用的肌肉群位置。

## 方法3 *Method*

❶ 將滑雪板往右滑。

 **Tip** 可感受滑雪板滑動的感覺。

❷ 將滑雪板往左滑。

❶ 將滑雪板平放在雪地。

❷ 將滑雪板鋼邊立起於雪地上。

❸ 將鋼邊向前滑動。

> Tip 藉此可感受滑雪板在雪地上的阻力。

# 🖊 運動站姿

在進行滑雪運動時，維持正確、穩定的站姿，可以幫助我們在滑行時更容易保持平衡。

Snowboard 的運動站姿是將重心平均地放在雙腳，膝蓋、腳踝和髖關節稍微彎曲，上半身維持站姿時的狀態，雙手自然垂放在兩側，理想值是肩膀呈水平狀態，兩腳膝蓋彎曲的角度一致，脊椎保持直立，左右施力平均。

滑行時須直視前方，注意滑行路徑上的地形變化及周遭的人、物等，以能靈活應變。

運動站姿
動態影片 QR code

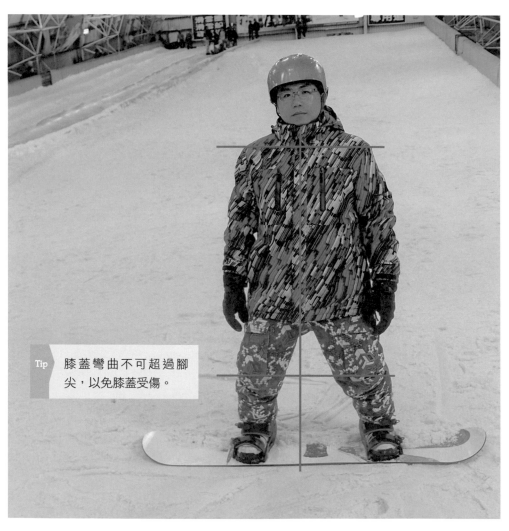

Tip 膝蓋彎曲不可超過腳尖，以免膝蓋受傷。

# 單腳蹬滑

在滑行時，將重心放在已固定的前腳，用後腳輔助，身體往滑行方向單邊移動，單腳蹬滑能使滑雪者大致習慣滑雪板在滑行時的感覺。

單腳蹬滑
動態影片 QR code

步驟 1 Step

正面

背面

將手指向要行進的方向。

步驟 2 Step

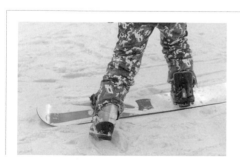

利用後腳輔助滑雪板滑行。

步驟 3 Step

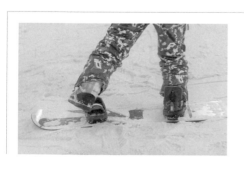

滑雪板滑動時，後腳離開雪地。

# 🔧 階登

　　上坡階登時，運用爬樓梯的概念，面向前進的方向，用單腳跨步邁進，一階一階在雪地中爬坡；在搭乘纜車等，或其他需要上坡步行的地方，都是運用階登的概念，為滑雪者穿上 Snowboard 步行爬坡的主要方式。

階登動態影片

**步驟 1** *Step*

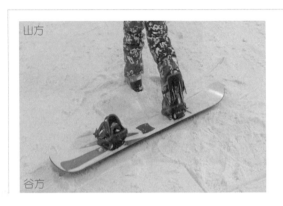

將未固定的腳向前踏一步。

Tip　以未固定的腳在前，滑雪板在後的方式站立。

**步驟 2** *Step*

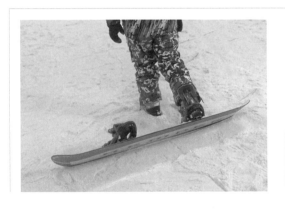

以滑雪板鋼邊切雪止滑，角度以能停留在坡道上為準。

Tip　滑雪板與山坡的角度，以垂直最不易滑動。

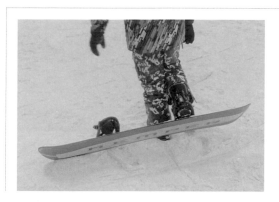

將滑雪板抬起。

 重心維持在未固定的腳，須避免
鋼邊碰撞未固定的腳。

將滑雪板放下，即完成階登。

 重複步驟 1-3，到達滑雪者欲到
的位置即可。

# 安全跌倒的方式
## Safe way to fall

　　滑雪是有一定滑行速度的運動，在滑行時仍然會因為滑行速度、地形變化等因素跌倒，但只要用安全的跌倒方式，就能避免很多受傷的可能性。

　　但在滑雪時，不建議初學者攜帶相機、手機等 3C 產品，以免在跌倒時壓到口袋內的手機或相機讓自己受傷。

安全跌倒的方式
動態影片 QR code

## 面對谷方的跌倒法

步驟 1 *Step*

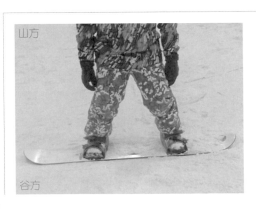

山方

谷方

在跌倒前，姿勢蹲低，將膝蓋微彎。

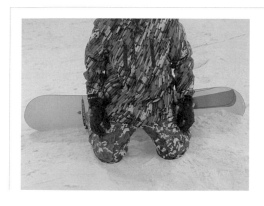

跌倒時，先以膝蓋著地。

 Tip　滑雪時穿戴護膝，可避免膝蓋著地
而受傷。

膝蓋著地後，同一時間伸出雙手，使身
體順著雪地向前滑出。

 Tip　·如棒球選手撲壘的動作，避免使
用雙手撐地，以免雙手受傷。
·如膝蓋觸地後身體未向前滑行，
可能造成膝蓋受傷。

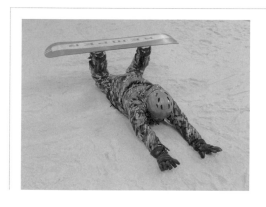

以受力面積大的身體與雪地接觸，比起
用雙手撐地所受到的衝擊較小。

# ✎ 面對山方的跌倒法

在跌倒前，臀部向後坐。

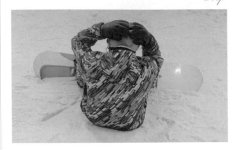

臀部著地後，同一時間用雙手抱住頭部後方，避免頭部受傷。

Tip 滑雪時配戴安全帽，可避免頭部受到撞擊。

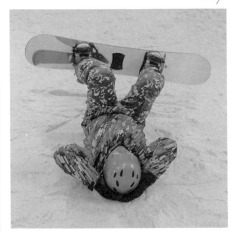

倒地時，用背部著地，因為受力面積大，所以在雪地上的衝擊較小，但雙手仍須保護頭部。

NG ❶ 跌倒時不可先用手著地，以免手腕受傷，或手臂脫臼。

❷ 跌倒避免頭部著地。

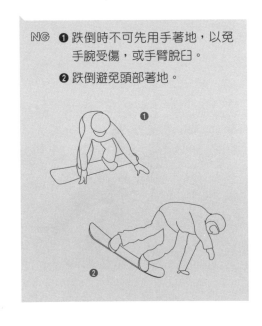

# 翻身、起身的方式
## Ways To Turn Over And Get Up

　　滑雪者跌倒或在雪地休息後，要先起身才能繼續滑行，若跌倒時的方向非自己習慣的起身姿勢，則可運用翻身的技巧，將身體轉向。

## ✏ 翻身的方式

　　當我們滑倒時有可能是面朝上或是面朝下，也因為每個人習慣起身的方式不同，所以可以藉由翻身轉換方向。

　　翻身主要是藉由腰部和大腿的力量，將滑雪板抬起，轉換方向。

翻身的方式
動態影片 QR code

# ✦ 坐姿轉為跪姿

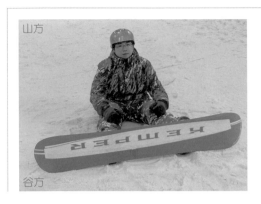

坐在雪地上，雙腳伸直，滑雪板放在谷方。

 Tip　滑雪板放在谷方，翻身時就可避免往下滑動。

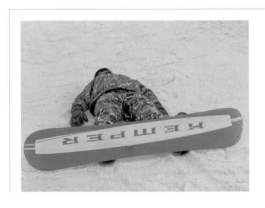

平躺在雪地，背部朝下。

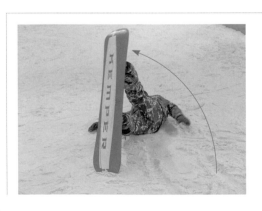

運用腰力，把滑雪板抬起，並用腳把板頭或板尾，立於雪地，支撐身體翻身。

翻身後，雙膝跪地，雙手在山方撐住。

背部直立，轉換為跪姿。

# ✦ 跪姿轉為坐姿

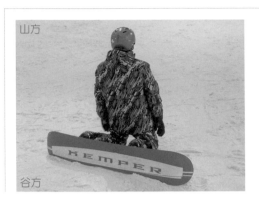

在雪地上，面向山方呈跪姿。

俯臥在雪地，正面朝下，雙手稍微撐住身體。

膝蓋彎曲，把滑雪板抬起，並用腳把板頭或板尾，立於雪地，支撐身體翻身。

翻身後平躺在雪地,背部朝下,將立起的滑雪板放下。

在雪地上坐起,滑雪板在谷方,轉換為坐姿。

# ✏ 起身的方式

休息或跌倒時，要從坐姿站起，須學會如何起身。

步驟 1 Step

將滑雪板盡量向臀部靠近，若已到最近的距離，可將臀部向滑雪板推進。

> **Tip** 如果在跌倒時，滑雪板非在谷方的位置，則要先將滑雪板旋轉至谷方的位置，會較好起身。

步驟 2 Step

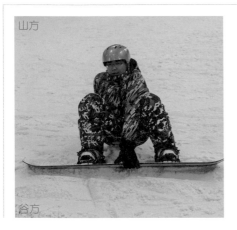

山方

谷方

一手放置在山方作為支撐點，另一手扶著滑雪板，並確定滑雪板鋼邊有確實切在雪面。

> **Tip** 滑雪板須與雪地的斜坡成直角，放在山方的手，放在臀部斜後方。
>
> **NG** ❶、❷、❸ 皆未與雪地的斜坡成直角。

步驟 3 Step

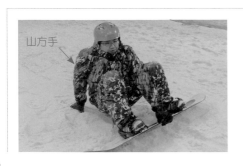

山方手

用山方手撐住雪面，另一手拉住滑雪板。

124

用山方手撐起身體後,滑雪板貼平在地面,再順勢將重心轉移到滑雪板上,並將雙腳伸直後站起。

 **Tip** 重心轉移時,腰部及膝蓋彎曲,可用手扶滑雪板,穩定重心。

重心穩定後,保持平衡,緩慢站起身。

 **Tip** 髖部和膝蓋微彎,雙手置於大腿兩側。

**Point**

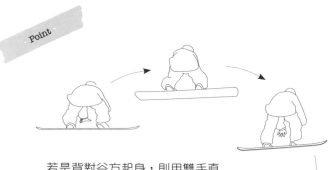

若是背對谷方起身,則用雙手直接在雪地撐起即可。但須注意鋼邊仍要切雪,以免滑雪者無法順利起身。

起身的方式
動態影片 QR code

125

# 煞車
# Brakes

Snowboard 的煞車,是運用腳跟或腳尖處的鋼邊,在雪地上停止的技術。煞車時,鋼邊切雪的角度小,滑行速度就快,角度大速度就會減慢。

煞車動態影片

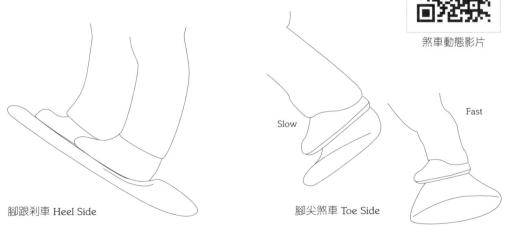

腳跟剎車 Heel Side

Slow

Fast

腳尖煞車 Toe Side

## 正面煞車

以腳跟處的鋼邊切雪，腳尖提起，將鋼邊立起在雪地上平推，與雪地摩擦，使滑行速度減緩。

> **Tip** 減速時，應逐漸加大鋼邊切雪的角度，避免瞬間停止，失去平衡。

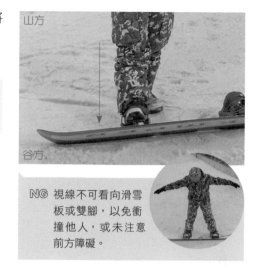

NG 視線不可看向滑雪板或雙腳，以免衝撞他人，或未注意前方障礙。

## 反向煞車

以腳尖處的鋼邊切雪，面向山方，將腳跟提起，膝蓋彎曲，將鋼邊立起，由山方往谷方，向後推，與雪地摩擦，使滑行速度減緩。

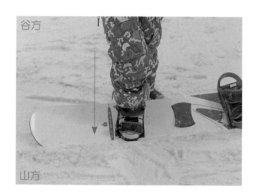

# 3

# Snowboard 的
# 滑行技巧

# 單腳直滑
## Straight Glide

　　在滑行時將重心放在前腳，以控制滑雪板的方向。可用手指向前進方向，輔助重心向前，藉此掌握到滑行時平衡的技巧。

　　單腳直滑時，可以熟悉滑雪板向下直滑的速度，也能使初學者在心理上更快克服恐懼。

單腳直滑
動態影片 QR code

# ✏️ 直滑（以右腳為例）

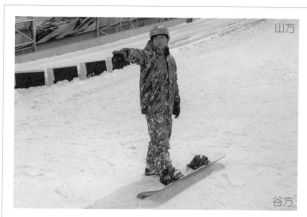

準備動作：用未固定的後腳在雪地站立，並以滑
雪板鋼邊切雪，防止滑雪板下滑。

將滑雪板平放，重心轉移到滑雪板上。

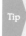 **Tip** 右手指向要前進的方向，引導滑行，後腳踩
在雪地。

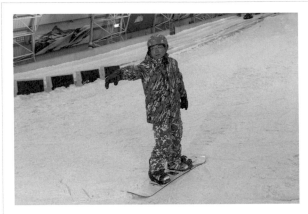

後腳踩在滑雪板上，身體的重心置於滑雪板中間。

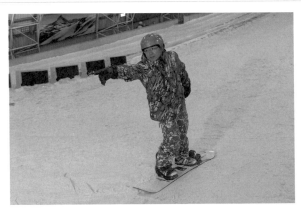

身體重心放在前腳，想像自己拉著繩子前進，並
順著坡道向下滑。

Tip 滑行到平緩的雪地時，滑雪板會自然停止。

# 單邊
# J 型轉彎
## Unilateral J-Turn

運用滑雪板鋼邊切雪調整滑行的方向。

單邊 J 型轉彎分為腳跟側轉彎，及腳尖側轉彎，分別是將重心放在腳跟或腳尖，以下以右腳為前腳為例。

> **Tip** 準備動作：視線朝向滑行方向，用未固定的後腳站立，用滑雪板鋼邊切雪，可在緩坡上停止下滑。

單邊 J 型轉彎
動態影片 QR code

# 🔧 右轉（控制腳跟側鋼邊）

步驟1 *Step*

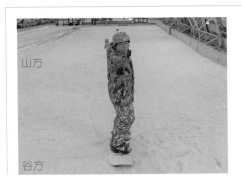

山方

谷方

將後腳踩在滑雪板上，並將身體重心放在前腳，想像自己拉著繩子前進，並朝谷方滑降。

> **Tip** 手指向前進方向，可引導滑行。

步驟2 *Step*

 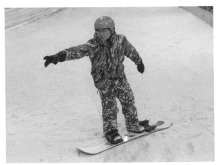

滑行至須轉彎處時，將重心放在腳跟，腳尖稍微勾起，運用腳跟側鋼邊切雪轉向。

步驟3 *Step*

如圖，右轉完成。

> **Tip** 如左腳為前腳時，此動作為左轉彎。

# ✎ 左轉（控制腳尖側鋼邊）

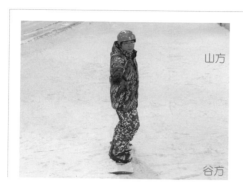

將後腳踩在滑雪板上，並將身體重心放在前腳，朝谷方滑降。

> **Tip** 手指向前進方向，可引導滑行。

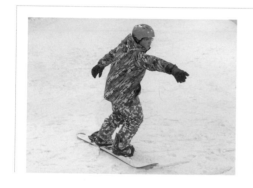

滑行至轉彎處，將重心放在腳尖，腳跟稍微墊起，運用腳尖側鋼邊切雪轉向。

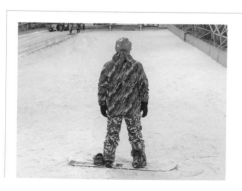

如圖，左轉完成。

> **Tip** 如左腳為前腳時，此動作為右轉彎。

135

# 橫滑
## Side Slip

又稱為橫推，主要是運用腳跟側的滑雪板鋼邊切雪，以及切雪的角度來控制滑行的速度。

將身體的重心放在鋼邊上，並且保持平衡是橫滑的要點，也是 Snowboard 運動的基礎技巧。

腳尖離地的角度越大→速度減慢

腳尖離地的角度越小→速度越快

橫滑動態影片

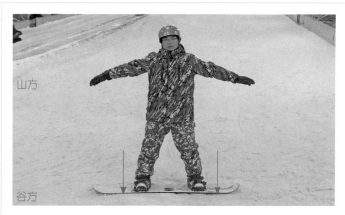

山方

谷方

動作主要以 Snowboard 的基本站姿為基準,面朝谷方,
背部打直,頭部抬起,上半身保持穩定。

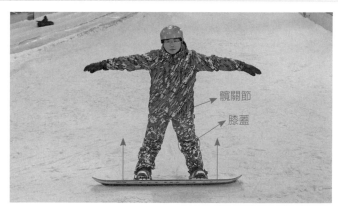

髖關節

膝蓋

膝蓋和髖關節微彎,腳尖稍微提起,力量壓在腳跟側鋼
邊,以鋼邊切雪,減慢橫滑的速度。

> **Tip** 雙手可向身體兩側平舉,輔助平衡,雙腳以同等的
> 力道踏在滑雪板上。

# 倒滑
## Fakie

運用腳尖側鋼邊切雪，以及鋼邊切雪的角度，來控制滑行的速度。

將身體的重心放在鋼邊上，並且保持平衡，是倒滑的要點，學會使用腳尖側鋼邊切雪，才能更靈活地進行 Snowboard 運動。

腳跟離地的角度越大→速度減慢

腳跟離地的角度越小→速度越快

倒滑動態影片

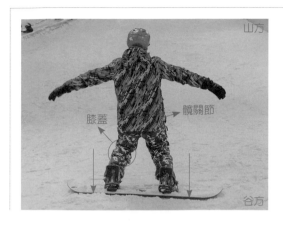

動作主要以 Snowboard 的基本站姿為基準，背向谷方，膝蓋和髖關節彎曲，背部打直，頭部抬起，雙腳以同等的力道踏在滑雪板上。

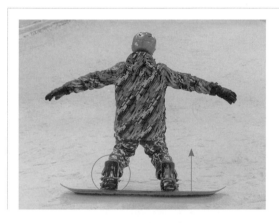

減速時，膝蓋彎曲，腳跟墊高，重心放在腳尖，將腳尖力道壓在滑雪板鋼邊切雪，背部直立，頭部抬起，以保持平衡。

· 倒滑時，仍保持膝蓋微彎，腳尖側鋼邊微切雪以維持平衡，腳跟側鋼邊不可切雪。

· 滑降仍須轉頭注意谷方的地形、障礙物或其他滑雪者，以免發生碰撞或跌倒。

# 落葉飄
## Pendulum

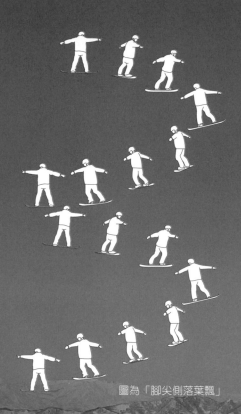

又稱為左右橫推滑降，是以 Z 字型的滑行路線，主要將身體重心放在前腳帶動滑雪板滑行。在滑行時，運用鋼邊切雪來控制速度。

以基本站姿為基準，背部打直，頭部抬起，上半身保持穩定，膝蓋和髖關節微彎。

落葉飄有分為腳跟側落葉飄，和腳尖側落葉飄。腳跟側落葉飄，是面向谷方滑降；腳尖側落葉飄，則是背向谷方。

圖為「腳尖側落葉飄」

# 🩹 腳跟側落葉飄

面向谷方，手指指向滑行的方向，並將身體重心移向前腳，就能朝向想去的方向。

> **Tip** 視線朝向滑行方向，以手指指向欲前進方向，可引導重心移轉到前進方向。

滑行到定點後，轉為橫滑姿勢減速，待速度減到可控制的速度後，將後腳轉變成前腳，朝向另一側滑行。

滑行軌跡

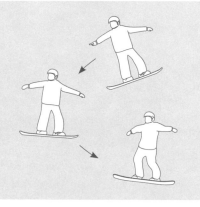

腳跟側落葉飄
動態影片 QR code

# 🛹 腳尖側落葉飄

背向谷方，手指指向滑行的方向，並將身體重心移向前腳，就能朝向想去的方向。

**Tip** 視線朝向前進方向，以免碰撞其他滑雪者。

滑行到定點，轉為橫滑姿勢減速，待速度減到可控制的速度後，將後腳轉變成前腳，朝向另一側滑行。

**滑行軌跡**

腳尖側落葉飄
動態影片 QR code

# 強力
# 落葉飄
## Power
## Pendulum

又稱單向連續滑半圓，是以落葉飄的路線滑降時，運用單側鋼邊切雪，使滑行路線幅度更寬，再以橫滑減速，往谷方滑行，再重複以鋼邊切雪的動作。

這個動作可練習運用鋼邊切雪的角度轉彎，並且在轉彎後持續滑行，是 Snowboard 的重要基礎技巧。

強力落葉飄分為腳跟側鋼邊切雪和腳尖側鋼邊切雪兩種方式，和落葉飄差別在下降傾斜度和角度都變大。

圖為「腳尖側強力落葉飄」

# ⚡ 強力落葉飄

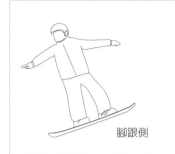

腳跟側　　　　　　　　　　　腳尖側

選擇面對谷方或面向山方向下滑行，製造比落葉飄角度更大的轉彎。

腳跟側　　　　　　　　　　　腳尖側

以鋼邊切雪，一邊減速一邊將重心放至欲行進的方向即會轉彎，待速度慢下或停下後，持續重複步驟 1-2 滑行即可。

## 滑行軌跡

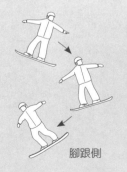
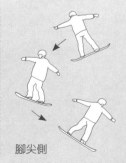

腳跟側　　　　腳尖側

腳尖側強力落葉飄　　　腳跟側強力落葉飄
動態影片 QR code　　　動態影片 QR code

# 滑轉
## Sliding Turn

又稱為滑動轉向，是順著滑雪道坡面滑行，以膝蓋和腳踝控制滑雪板的方向，而且盡量不運用鋼邊切雪的滑行方式。

**Point**

### 滑轉的滑行軌跡

❶ 右轉時，後腳帶動板尾向左，前腳保持平衡滑行，即會向右方前進。

❷ 接著左轉時，後腳帶動板尾向右，前腳保持平衡滑行，即會向左方前進。

滑轉動態影片

　　滑降時滑雪板打直,腳跟和腳尖都放平,上半身維持平衡,盡量不使用鋼邊切雪,運用膝蓋及髖部控制滑行的方向(眼睛看往想去的方向,會帶動髖部轉動)。

 以滑雪的基本站姿為基準,身體的重心平均放在雙腳。

**滑轉的運用時機**

　　在高速滑行時,若突然以鋼邊切雪煞車,容易向谷方跌落,可運用滑轉平穩地滑行到較平緩的坡道。

# C 型轉彎
## C-Turn

又稱為 C 轉，是運用身體重心移轉至腳尖或腳跟，提高滑雪板單側鋼邊切雪的角度，進行轉彎。

滑行時，以滑雪的基本站姿為基準，肩膀與滑雪板平行，背部打直，腳踝、膝蓋和髖關節彎曲，重心平均放在雙腳的滑行方式。

# 🖊 腳尖側 C 型轉彎【以右腳在前（Goofy）為例】

山方

谷方

視線朝向前進方向，向谷方滑降時，將前腳力量壓在滑雪板上。

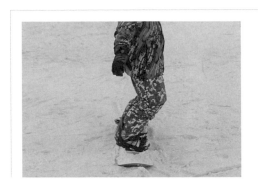

膝蓋和髖關節彎曲，將雙腳的重心放在腳尖側鋼邊，以帶動滑雪板轉向。

 **Tip** 重心平均置於雙腳腳尖，以保持平衡。

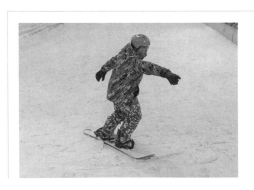

將腳尖力道壓在滑雪板上，提高腳尖鋼邊切雪的角度。

 **Tip** 上半身不可過於前傾，以免失去平衡。

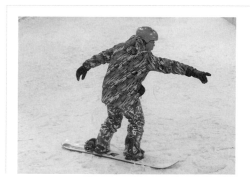

持續以滑雪板鋼邊滑行,直到滑雪板
自然停止。

C 轉結束。

| Tip | 如左腳在前,行進方向為右轉。 |
| --- | --- |

**小提醒**

1. 滑行時,重心不可放在後腳,以免跌倒。

2. 以下半身帶動滑雪板轉向,會較輕鬆。

腳尖側 C 型轉彎
動態影片 QR code

# 腳跟側 C 型轉彎【以右腳在前（Goofy）為例】

視線朝向前進方向，將前腳力量壓在滑雪板上，向谷方滑降。

膝蓋和髖關節彎曲，並雙腳的重心放在腳跟側鋼邊。

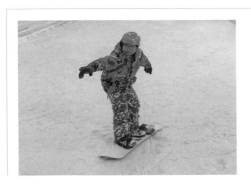

將腳跟力道壓在滑雪板上，提高腳跟鋼邊切雪角度，以帶動身體轉向。

Tip ▶ 上半身稍微向前傾，以保持平衡。

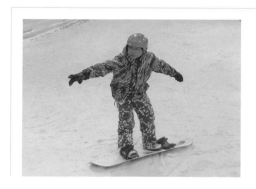

持續以滑雪板鋼邊滑行,直到滑雪板
自然停止。

C 轉結束。

Tip 如左腳在前,行進方向為左轉。

小提醒

1. 重心不可放在後腳,因滑行時容易失去平衡,導致跌倒。

2. 不可用上半身帶動下半身轉彎,較費力且不易維持平衡。

腳跟側 C 型轉彎
動態影片 QR code

# S 型轉彎
## S-Turn

是以腳跟側鋼邊轉彎後，再以腳尖側鋼邊轉彎，須轉換鋼邊切雪滑行。動作以滑雪的基本站姿為基準，肩膀與滑雪板保持平行，腳踝、膝蓋和髖關節彎曲，重心應平均置於雙腳，以保持平衡。

身體的重心也在兩側鋼邊之間轉移，初學者可在兩次轉彎銜接時，以基本的落葉飄滑行，再運用另一側鋼邊轉彎。

S 型轉彎
動態影片 QR code

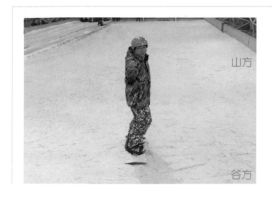

視線朝向前進方向，重心放在前腳，向谷方滑降（以下步驟以先左轉再右轉的規律滑行）。

將腳尖力道壓在滑雪板上，提高腳尖側鋼邊切雪的角度。

> **Tip** 上半身不可過於前傾，以免失去平衡。

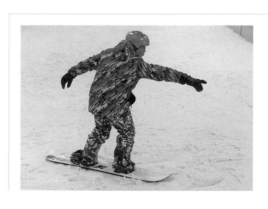

視線向左，將重心放在前腳（原後腳），使滑雪板左邊降低，並向左橫滑。

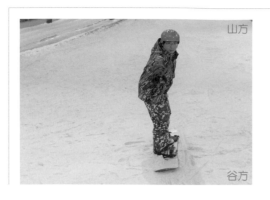

重心放在前腳（原後腳），使滑雪板板頭轉向谷方滑行。

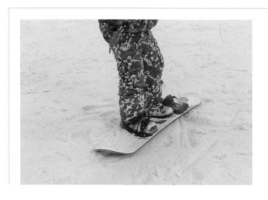

膝蓋和髖關節彎曲，並雙腳的重心放在腳跟側鋼邊，以帶動身體轉向。

 Tip　重心平均置於雙腳腳尖，以保持平衡。

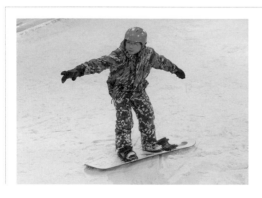

將腳跟力道壓在滑雪板上，提高腳跟側鋼邊切雪角度。

Tip　上半身稍微向前傾，以保持平衡。

持續以滑雪板鋼邊滑行，直到滑雪板自然停止，即完成 S 轉。

*Tip*

S 型滑行軌跡

**小提醒**

1. 重心不可過度向前傾或向後傾，以免失去平衡。

2. 膝蓋若未彎曲，將無法帶動身體重心。

# 輔助練習
## Auxiliary Exercises

在熟練的使用所有 Snowboard 的基礎技術後，可以用輔助練習調整滑行姿勢，在學習進階的滑雪技術前，可透過輔助練習使滑雪者的基礎更穩固，更容易適應多變的地形。以下介紹幾種輔助練習，使滑雪者不論是直滑降或者轉彎等的技巧，都能藉由這些練習更為純熟、流暢。

輔助練習 1
動態影片 QR code

輔助練習 2
動態影片 QR code

## 方法 1
*Method*

　　滑動時，以蹲姿和站姿兩種姿勢，交錯重複並持續滑行，這個輔助練習可使滑雪者更容易控制重心的變化。

❶ 以蹲姿進行落葉飄，膝蓋、腳踝和髖關節彎曲，保持平衡。

❷ 將髖關節直立起，以站姿滑行。

## 方法 2
*Method*

　　滑動時，以蹲姿跳起，著地後，再繼續滑行，這個輔助練習可使滑雪者能更適應坡度，以及地形多變的滑雪道。

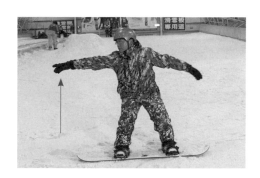

進行落葉飄時，以基本姿勢跳起，著地後，膝蓋微彎，繼續滑行。

# 雙板（Ski）

# 裝備準備

## 滑雪運動所需要的裝備

- ❶ 排汗衣（內層）
- ❷ 保暖服飾（中層）
- ❸ 滑雪外套
- ❹ 排汗褲（內層）
- ❺ 滑雪褲
- ❻ 保暖帽
- ❼ 面罩
- ❽ 頸圍
- ❾ 滑雪手套
- ❿ 滑雪襪
- ⓫ 防風鏡
- ⓬ 安全帽
- ⓭ 護膝
- ⓮ 雪鞋（滑雪鞋）
- ⓯ 滑雪杖
- ⓰ 固定器／滑雪板

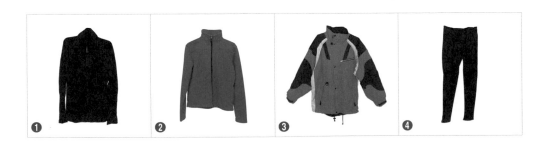

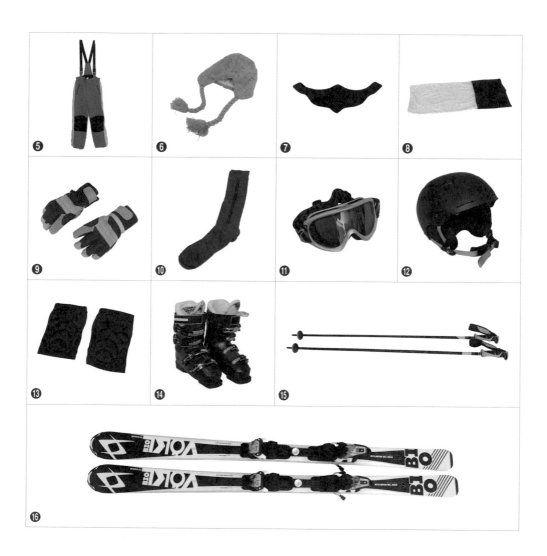

⑤ ⑥ ⑦ ⑧ ⑨ ⑩ ⑪ ⑫ ⑬ ⑭ ⑮ ⑯

02
# 穿著裝備的
# 方式

# 穿滑雪鞋

## Step 1

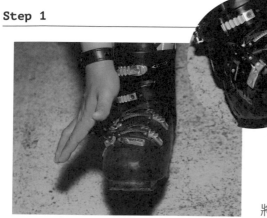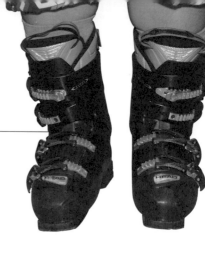

將腳尖的扣環扣上。

## Step 2

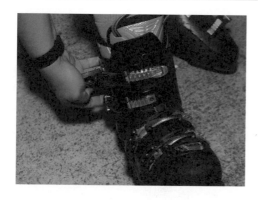

將腳踝的扣環扣上。

## Step 3

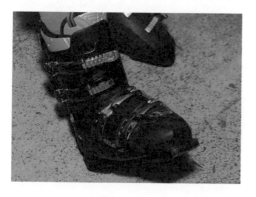

如圖,滑雪鞋穿著完成。

TIP
以不痛為原則,盡量扣緊。

# 穿上 Ski

## Step 1

將滑雪鞋底部、前端的積雪清除乾淨。

**TIP**

滑雪鞋底部的積雪,可藉由用力踩固定器前端,將結冰的積雪清除。

## Step 2

找到固定器前端的凹槽。

**TIP**

須確定滑雪鞋鞋頭沒有積雪,否則將無法放入固定器前端凹槽。

## Step 3

將滑雪鞋鞋頭對準固定器凹槽。

## Step 4

將滑雪鞋鞋頭插進固定器凹槽。

**TIP** --------------------------------

須完全卡進凹槽，否則將無法將滑雪鞋固定於固定器上。

--------------------------------------

## Step 5

確定滑雪鞋鞋頭卡進凹槽後，將滑雪鞋鞋跟放置於煞車盤上。

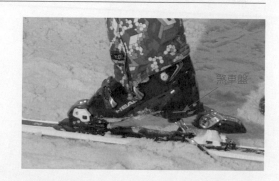

煞車盤

## Step 6

確定滑雪鞋鞋頭、鞋跟放置好後，用力踩下煞車盤，就可與固定器連接。

**TIP** --------------------------------

若滑雪鞋踩不下去，有可能是滑雪鞋底部積雪，清除後即可將滑雪鞋固定於固定器上。

--------------------------------------

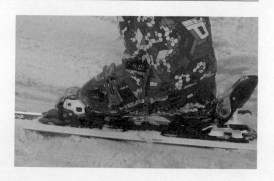

165

# 🎿 脱下 Ski

## 🏂 用手按固定卡銷

### Step 1

用手掌後部按住固定卡銷。

**TIP**

因固定卡銷較硬，所以可用手
掌後部較有肉的地方按壓較不
會疼痛。

固定卡銷

### Step 2

用手掌後部用力按壓固定卡銷
後，可看到煞車盤彈起。

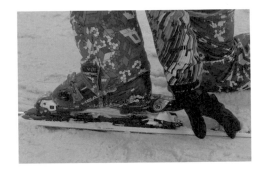

### Step 3

煞車盤彈起後，將滑雪鞋鞋頭
離開固定器前端，即可脫離固
定器。

# 用滑雪杖按固定卡銷

## Step 1

取雪杖。

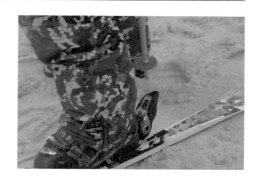

## Step 2

將雪杖對準固定卡銷上凹槽。

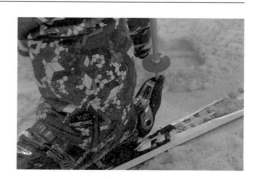

## Step 3

將右手擺放至左手上方。

## Step 4

將雪杖擺放置 45 度角。

TIP

主要為運用槓桿原理，讓
固定卡銷可以更為輕鬆的
彈起。

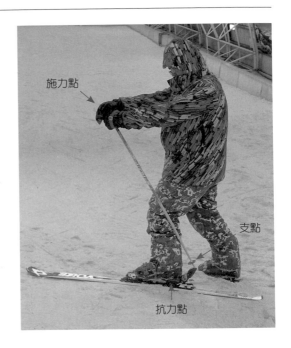

施力點

支點

抗力點

## Step 5

將雪杖向下按壓後，煞車盤
彈起。

## Step 6

將滑雪鞋後跟脫離煞車盤。

## Step 7

煞車盤彈起後,將滑雪鞋鞋
頭離開固定器前端,即可脫
離固定器。

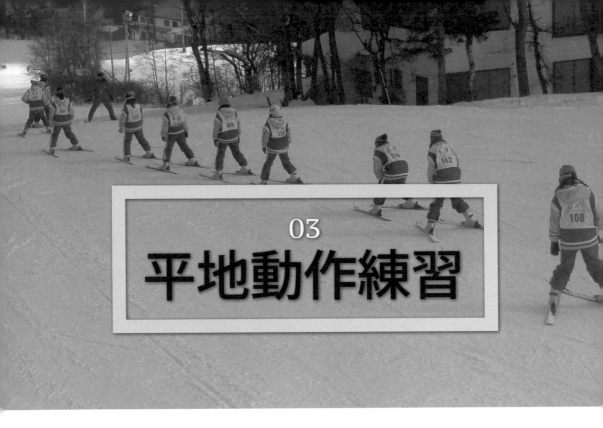

## 03 平地動作練習

## 🎿 熟悉滑雪板

### 方法 Method 1

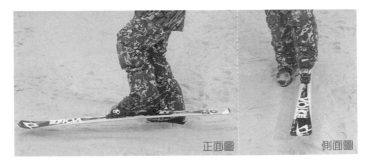

正面圖　　　　　側面圖

熟悉滑雪板
動態影片 QR code

將滑雪板抬起。

TIP
運用抬起滑雪板的方式,感受滑雪板的重量。

## 方法 Method 2

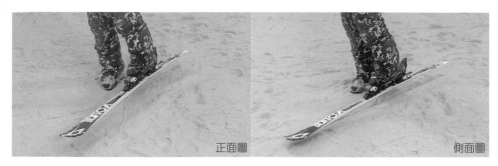

正面圖

側面圖

將滑雪板抬起,並運用膝蓋和腳踝轉動滑雪板。

TIP
可以感受膝蓋和腳踝控制滑雪板轉彎時的感覺。

## 方法 Method 3

壓滑雪板左右側鋼邊。

## 方法 Method 4

❶ 將鋼邊立於雪地上,約 45 度角。

❷ 運用後腳跟在雪地往外平推。

TIP
藉此可感受到滑雪板在雪地上的阻力。

## 運動站姿

須微彎曲髖關節、膝關節、踝關節,並將小腿壓在鞋舌上,使身體自然向前微傾,但上半身仍須保持直立,理想值為肩膀、膝蓋、腳尖三點可連成一直線。

在滑行須注意視線要向前,並將視線維持在行徑的路線上。

運動站姿
動態影片 QR code

**TIP**

· 可運用站在原地不動,膝蓋微彎,在原地用力跳起後落下的姿勢,找到滑雪的運動站姿。

· 膝關節不可過度彎曲,因有可能使滑雪者向後坐在滑雪板上。

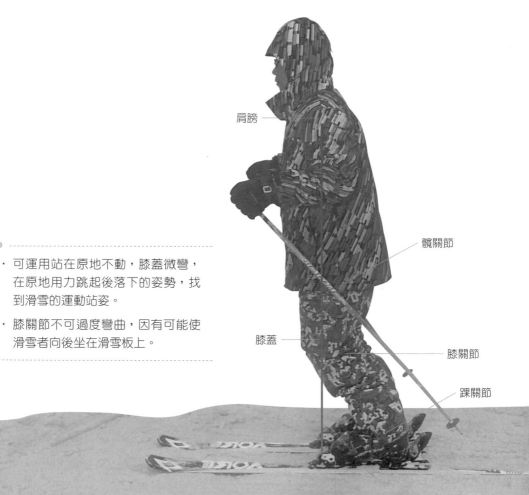

肩膀

髖關節

膝蓋

膝關節

踝關節

腳尖

# 🎿 階登

也稱為側登法、橫登法，運用爬樓梯的概念，將身體橫向一階一階向上登行，在登上較陡的山坡時使用，適合初學者使用。

階登動態影片

## 🖐 單腳示範

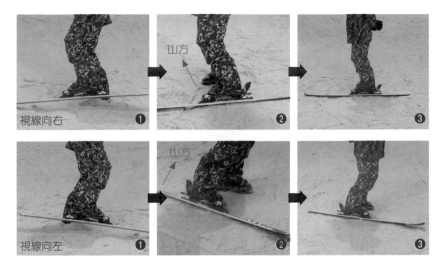

❶ 將滑雪板抬起，大腿自然微彎。

❷ 將滑雪板鋼邊往山方的方向傾斜，大腿須保持微彎的姿勢。

> TIP
> 為運用鋼邊，使滑雪者能停止於斜坡的技巧，但因滑雪場的坡度不會相同，所以鋼邊傾斜的角度也無標準值，主要以能停留在斜坡上為主。

❸ 重複步驟 1-2，持續向山方登行，直到滑行者達到欲到的位置即可。

## ✎ 雙腳示範（以視線向右為例）

### Step 1

將山方板向山方跨一步，
並將身體重心留在山方板。

**TIP** --------------------------------

鋼邊傾斜的角度以不滑下
斜坡，且能順利向上移動
為原則。

-------------------------------------

### Step 2

將谷方板抬起。

**TIP** --------------------------------

以山方板支撐身體的重
量。

-------------------------------------

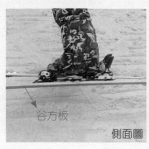

## Step 3

將谷方板放置在山方板側
邊，即完成階登。

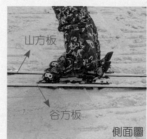

山方板

谷方板

側面圖

斜側圖

## Step 4

重複步驟 1-3，持續向山方登行，直到滑行者
達到欲到的位置即可。

TIP

在移動時，身體的重心須保持平衡。

Point

山方

### 雙腳須維持的姿勢

將滑雪板的鋼邊往山
方傾斜，以能停留在
斜坡上為主，大腿須
維持微彎的姿勢。

# 開腳登

也稱為八字登法，主要為將雙板打開呈 V 字形，向山方登行的方法，雖然較費體力，但是速度較快，常用於較緩的斜坡，適合有滑雪經驗者使用。

開腳登
動態影片 QR code

## Step

雪板朝向山方，並打開呈現 V 字形，將滑雪板鋼邊向內傾斜，藉此停留在斜坡上的技巧。

TIP

· 先將滑雪板內側鋼邊固定在斜坡上，再將另一滑雪板邁向山方。

· 將左、右側滑雪板輪流邁向山方，並運用內側鋼邊停留在斜坡的登行方式，使滑雪者能加快登行的速度。

# 踏轉

踏轉動態影片

為 A 字轉向,在變換方向時使用的技巧。運用滑雪板在原地反覆踏出外側腳,以及將內側腳併攏的方式,使滑雪者能在坡度較緩的雪地,順利的轉換方向。

## Step 1

將外側腳往谷方踏一步,使滑雪板呈現 A 字形,並以鋼邊蹬住雪地。

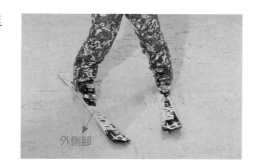

## Step 2

將內側腳往谷方抬起。

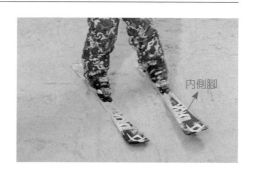

## Step 3

將內側腳向外側腳併攏後,即完成踏轉。

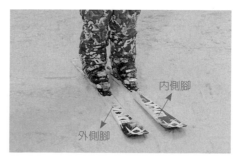

# 踢轉

為 180 度轉向，在變換方向時使用的技巧。將滑雪板向後轉至 180 度，運用身體與滑雪板轉向，來轉換方向的方式，滑雪者可在較陡的坡面轉向。

若備有滑雪杖，可以滑雪杖為輔助分散重心，使身體更容易保持平衡。

踢轉動態影片

## Step 1

將谷方板在雪地立起。

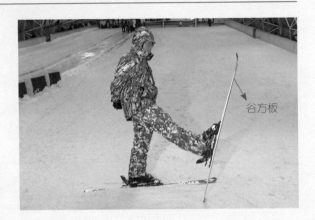

谷方板

## Step 2

將谷方板向後轉。

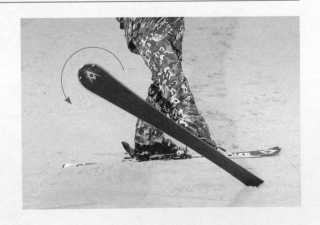

## Step 3

將谷方板放落於山方滑雪板旁。

**TIP** - - - - - - - - - - - - - - - - - - - - - - - - - - -

滑雪板呈現一正一反，且為平行的狀態。

- - - - - - - - - - - - - - - - - - - - - - - - - - - - - - -

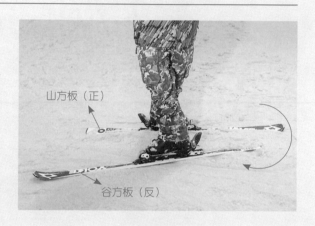

山方板（正）

谷方板（反）

## Step 4

將山方板向後轉 180 度，並落於谷方板側邊，即完成踢轉。

**TIP** - - - - - - - - - - - - - - - - - - - - - - - - - - -

滑雪板在轉向的時候，須注意身體的平衡。

- - - - - - - - - - - - - - - - - - - - - - - - - - - - - - -

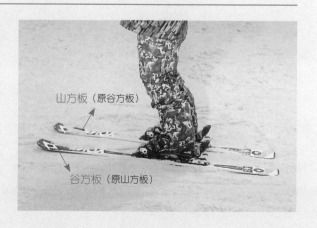

山方板（原谷方板）

谷方板（原山方板）

04
# 跌倒、
# 起身的方式

在雪地上滑行時，因雪地環境、條件的不同，對於滑雪者來說，除了要能靈活運用各種不同滑行技巧外，學會正確跌倒和起身的方式，也是很重要的事。

跌倒、起身的方式
動態影片 QR code

## 安全跌倒法

在滑雪的時候，不論是無法控制速度、即將發生衝撞，或是遇到突發狀況時，滑雪者難免會摔倒，但若沒有正確的摔倒，有可能會造成嚴重的外傷，所以學會安全的跌倒方式，是保護自己的方法之一。

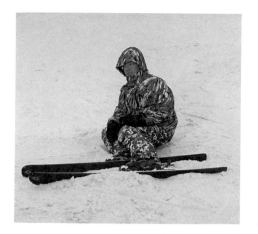

在跌倒前，先將身體蹲低後，再用臀部順勢著地。

雪杖鬆開

若有雪杖，在臀部著地的同時，將雪杖鬆開，並拋往身體後側，以免傷到自己。

**NG**
1. 不可向前跌倒，以免使頭部著地，或因無法煞車而滾下山。
2. 不可直接跌坐在滑雪板上。
3. 跌倒時，雪杖不可在身體前面，以免被雪杖刺傷。

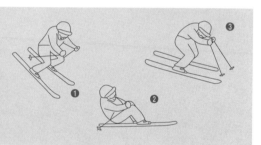

# 起身的方法

在雪地跌倒時，要學會如何自助起身，或是由他人協助起身。

## 自助起身

在沒有人協助起身的狀況下，有幾種起身的方式：

1. 脫掉滑雪板。
2. 用手支撐身體起身。
3. 用雪杖支撐身體起身。

## ◆ 用手起身

### Step 1

跌倒時身體在山方，滑雪板在谷方。

**TIP** -------------------------------------

如果在跌倒時，滑雪板非在谷方的位置，要先將滑雪板旋轉至谷方的位置，會較好起身。

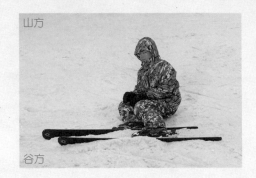

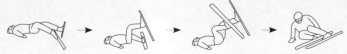

### Step 2

將滑雪板平行靠攏，盡量貼近臀部。

**TIP** -------------------------------------

滑雪板須與雪地的斜坡成直角，以免站起時，會向後或向前滑動。

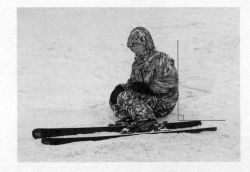

## Step 3

將手抓住谷方板。

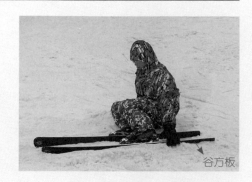

谷方板

## Step 4

將山方手作為支撐點。

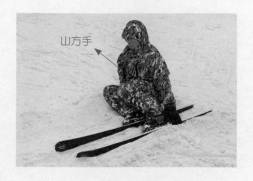

山方手

## Step 5

將山方手撐住雪面，並將谷方板拉
起，此時可順勢將身體撐起。

**TIP** - - - - - - - - - - - - - - - - - - - - - - - - - - - - - -
谷方手在將谷方板拉起時就可放開。
- - - - - - - - - - - - - - - - - - - - - - - - - - - - - - - - - -

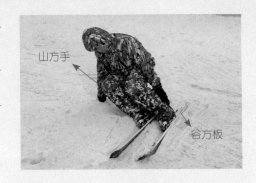

## Step 6

起身完成。

**TIP** - - - - - - - - - - - - - - - - - - - - - - - - - - - - - -
若在山坡上起身，滑雪板鋼邊仍須朝
山方傾斜，以免直接向谷方滑行。
- - - - - - - - - - - - - - - - - - - - - - - - - - - - - - - - - -

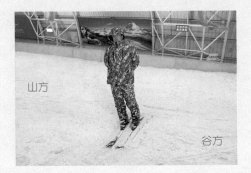

### ◆ 用雪杖起身

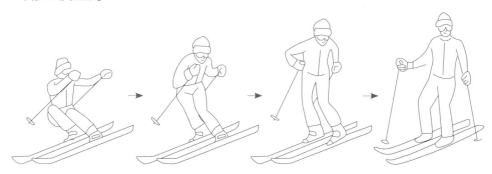

　　用雪杖起身和用手支撐起身的方式頗為相似，主要是將施力點更換為雪杖。

　　在起身前，仍須確認滑雪板是否有確實靠攏，並盡量靠近臀部，與斜坡是否為垂直，確認好後，將雪杖放置到身體後方，再以雪杖撐起身體，但須注意到，如果雪地太過鬆軟，則無法運用雪杖起身。

### ◆ 脫掉滑雪板起身

　　如果真的沒辦法用手或用雪杖支撐自己起身，最簡單的方式就是脫掉滑雪板後再起身，起身後，待自己的狀態調整好後，再穿上滑雪板滑行（脫掉滑雪板的方法可參考 P. 166）。

## 援助起身

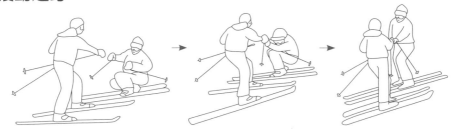

　　如果沒辦法自行起身，可藉由他人協助起身，但是協助者須注意要有把握能幫他人起身，以免產生被跌倒者拉倒的狀況。

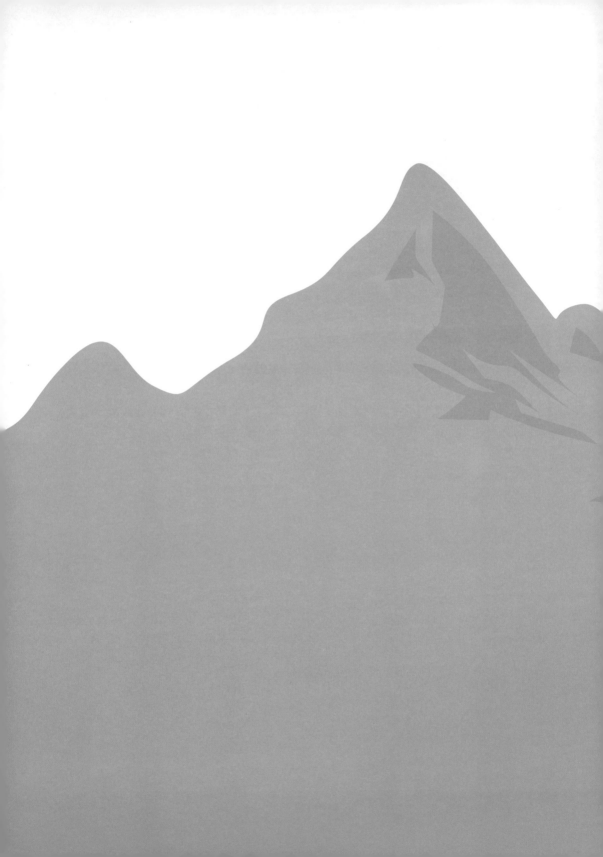

# 5

# Ski 的滑行技巧

# 01

# 單腳滑降
# 練習

　　在尚未熟悉滑雪板時，可練習運用單腳從斜坡向下直滑，以及轉彎。

　　在練習單腳直滑時，可先以右腳練習，當熟悉滑雪板向下直滑的速度時，可更換至左腳練習，除了能讓左右腳都習慣滑雪板外，也能使初學者在滑行時能更快克服恐懼。

## Step 1

將膝蓋壓在鞋舌上，
呈現運動站姿（運動
站姿可參考 P.172）。

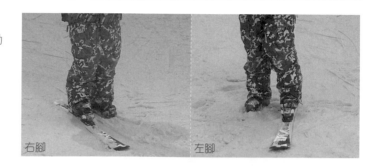

右腳　　左腳

## Step 2

從斜坡向下直滑到接
近較平緩的坡度時，
可將內側鋼邊慢慢加
壓，內側鋼邊與雪地
摩擦的同時，讓板尾
往外側鋼邊方向慢慢
轉動，最大角度為雪
板與陡坡成 90 度。

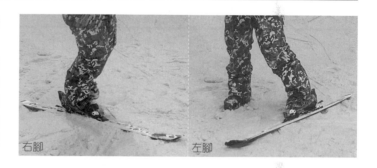

右腳　　左腳

**TIP**

在操作單腳滑行時，未穿滑雪板的腳必須抬起，並脫離雪面，才能使滑雪板自然向下滑動。

## Step 3

運用內側鋼邊切雪，
以停止向下滑動。

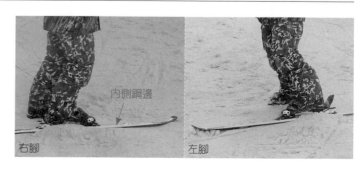

內側鋼邊

右腳　　左腳

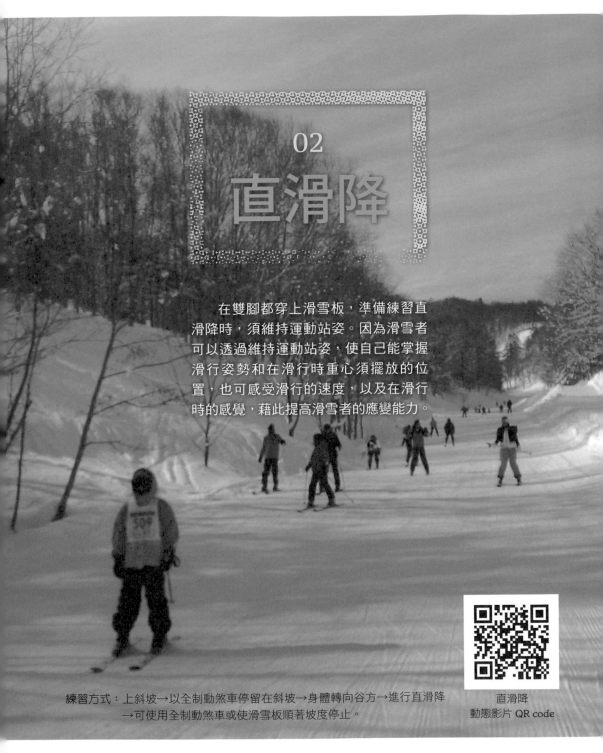

## 02
# 直滑降

在雙腳都穿上滑雪板，準備練習直滑降時，須維持運動站姿。因為滑雪者可以透過維持運動站姿，使自己能掌握滑行姿勢和在滑行時重心須擺放的位置，也可感受滑行的速度，以及在滑行時的感覺，藉此提高滑雪者的應變能力。

練習方式：上斜坡→以全制動煞車停留在斜坡→身體轉向谷方→進行直滑降→可使用全制動煞車或使滑雪板順著坡度停止。

直滑降
動態影片 QR code

### Step 1

將雙板打開與肩同寬。

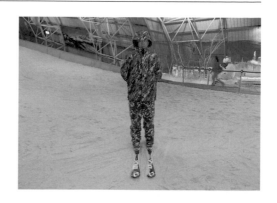

### Step 2

上半身維持不動，將膝蓋向前壓住鞋舌，眼睛直視前方，以觀察滑雪場的狀況並做應變。

TIP ----------

手自然放在身體兩側，手肘稍微彎曲，使身體能保持平衡。

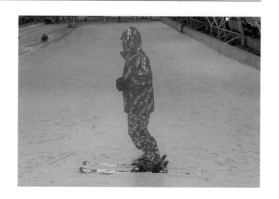

### Step 3

身體與坡道須呈現 90 度。

TIP ----------

可藉由階登（可參考 P. 173）或開腳登（可參考 P. 176）上坡，再使用踏轉（可參考 P. 177）或踢轉（可參考 P. 178）轉向谷方後，再進行直滑降。

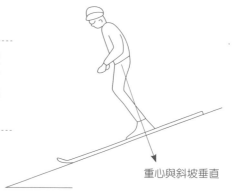

重心與斜坡垂直

## 03
# 全制動

全制動（Snowplough），又稱犁式、
A字、八字等，主要是控制滑雪板尾端
開合的大小，以及鋼邊內側切雪的力道
來調整滑行的速度或是方向。

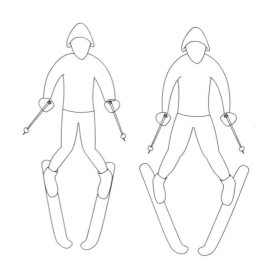

**滑雪板尾端距離愈大→速度減慢**

**滑雪板尾端距離愈小→速度加快**

動作主要以直滑降的站姿為基準，分開滑雪板尾端並呈現 A 字形。

在滑降時，上半身不可隨意晃動，膝蓋自然內彎（切忌將膝蓋呈現內八），雙腳以同等的力道踏在滑雪板上

全制動為在進行雙板滑行時，如果需要控制滑行速度，或是需要煞車、轉彎時，會運用到的技巧。

全制動煞車（P. 194）

全制動轉彎（P. 196）

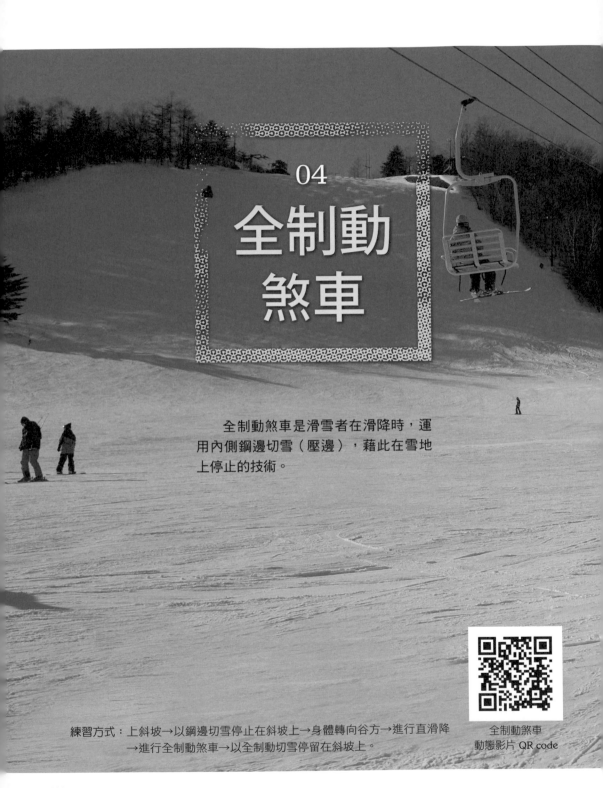

# 04
# 全制動
# 煞車

全制動煞車是滑雪者在滑降時，運用內側鋼邊切雪（壓邊），藉此在雪地上停止的技術。

練習方式：上斜坡→以鋼邊切雪停止在斜坡上→身體轉向谷方→進行直滑降→進行全制動煞車→以全制動切雪停留在斜坡上。

全制動煞車
動態影片 QR code

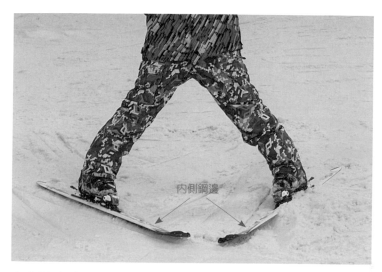

內側鋼邊

在直滑降時，要進行全制動煞車，會將滑雪板打開呈現 A 字形，並用內側鋼邊切雪，直到滑雪板的速度停止。

**TIP**

視線維持注視前進的方向，膝蓋須注意不可向內夾起。

Point

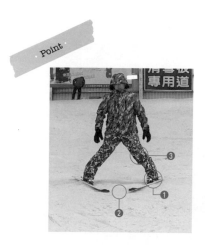

❶ 須用鋼邊內側切雪，以固定在雪地上，不往下滑動。

❷ 滑雪板須打開呈現 A 字形，但滑雪板前端須保持約一個拳頭的距離。

❸ 膝蓋須保持彎曲，但須注意不可過度彎曲，以免使身體失去平衡。

## 05

# 全制動轉彎

運用身體向外傾的動作,將力量壓在滑雪板上,藉此帶動滑雪板轉向,可以想像自己是一台飛機,運用將雙手平舉的方式,進行全制動轉彎。

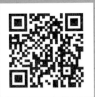

練習方式:上斜坡→以鋼邊切雪停止在斜坡上→身體轉向谷方→進行直滑降→進行全制動煞車→以全制動切雪停留在斜坡上→進行全制動轉彎。

全制動轉彎
動態影片 QR code

# 左轉

　　當你要左轉時，須壓右側滑雪板，以控制滑雪板轉向。此時，左側滑雪板輕鬆放置在雪地上，左轉彎時滑雪板施壓的力道，右腳約 80%、左腳約 20% 。

## Step 1

做出全制動的 A 字型，雙腳滑雪板施力為約 50%、約 50% ，左轉彎時將右側滑雪板往左前方推出。

TIP ----------------------------------------

右側滑雪板會踢到左側滑雪板前方。

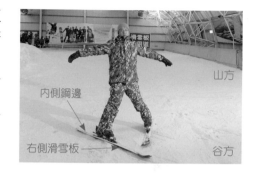

山方

內側鋼邊

右側滑雪板

谷方

## Step 2

將身體向谷方傾斜，並帶動右側滑雪板向左轉，雙腳滑雪板施力為右腳約 80%、左腳約 20%。

TIP ----------------------------------------

左側滑雪板不須刻意施力，轉彎過程中盡可能不做出立刃動作，會讓轉彎更加順暢。

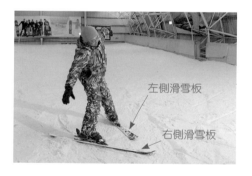

左側滑雪板

右側滑雪板

## Step 3

如圖，左轉完成。

# 🎿 右轉

當你要右轉時，須壓左側滑雪板，以控制滑雪板轉向。

## Step 1

做出全制動的 A 字型，雙腳滑雪板施力為約 50%、約 50%，右轉彎時將左側滑雪板往右前方推出。

TIP
左側滑雪板會踢到右側滑雪板前方。

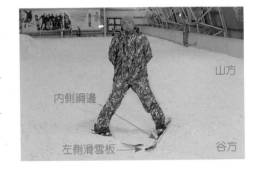

## Step 2

將身體向谷方傾斜，並帶動左側滑雪板向右轉，雙腳滑雪板施力為左腳約 80%、右腳約 20%。

TIP
右側滑雪板不須刻意施力，轉彎過程中盡可能不做出立刃動作，會讓轉彎更加順暢。

## Step 3

如圖，右轉完成。

# 06

# 斜滑降

斜滑降為在斜坡上,斜著滑過坡面,
也就是橫向滑過滑雪道,可使用雙腳平
行或全制動的滑降方式。透過斜滑降,
可以練習當滑雪板及身體在不同高度
時,要如何保持平衡。

斜滑降
動態影片 QR code

## Step 1

將滑雪板分開,並保持平行,雙手放置身體兩側。

## Step 2

將重心平均放置在兩滑雪板上,但谷方腳須略重於山方腳,膝蓋向板頭彎曲,將身體略向谷方傾斜,並保持〈字形(反弓形)向前滑動。

TIP

· 剛開始練習時,可找坡度較為平緩的雪地練習。

· 身體不可過於傾斜,以免將滑行姿勢變成轉彎。

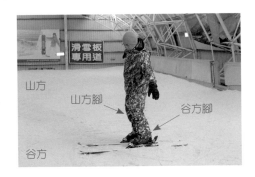

07

# 立刃

將身體的重量壓在谷方腳的膝蓋，
以及谷方板的內側鋼邊上，滑雪者只須
運用內側鋼邊切雪的深淺，控制滑雪板
的速度，並帶動滑雪板向谷方滑動。

練習方式：上斜坡→滑雪板向山方切雪停留在斜坡上→進行立刃→ ❶ 以全
制動轉彎停止滑行；❷ 進行全制動煞車；❸ 以谷方板直接切雪
停止滑行。

立刃動態影片

### Step 1

將身體的重量壓在谷方板的內側鋼邊上。

**TIP** - - - - - - - - - - - - - - - - - - - - - - - - - - - - - -

與階登不同的是，只須施力於谷方腳，並運用內側鋼邊控制滑行。

- - - - - - - - - - - - - - - - - - - - - - - - - - - - - - - - - - - - -

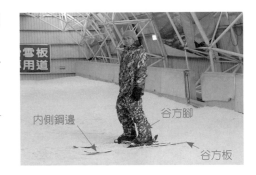

### Step 2

準備滑行時，可張開雙手維持平衡。

### Step 3

滑行者在滑行時，可藉由抬起山方腳確認自己是否有將身體的重量壓在谷方板上，以確認自己有確實運用到立刃技巧。

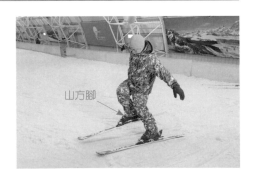

# 08

# 橫滑

運用鋼邊切雪，以及離開雪面向下
滑行，在反覆練習切雪、滑行的循環中，
可學習控制滑雪板，並可運用在回轉、
饅頭丘等不同雪況的雪地上。

橫滑動態影片

## Point

山方

將滑雪板與滑雪道呈現
垂直狀，並將鋼邊朝山
方切雪，以固定在雪面
上，身體的重心平均落
在兩個滑雪板上。

### TIP

可找較陡的斜坡練習橫滑，效果較佳。

## Step 1

將滑雪板鋼邊朝山方切雪，防
止滑雪板下滑。

**TIP** - - - - - - - - - - - - - - - - - - - - - - - - -

上半身向谷方微傾，會讓立
刃的角度更大。

- - - - - - - - - - - - - - - - - - - - - - - - - - - - - - -

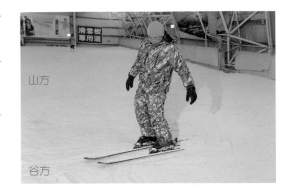

## Step 2

將鋼邊離開雪面，使滑雪板順
勢向谷方滑動一小段距離後，
再以滑雪板鋼邊朝山方切雪。

**TIP** - - - - - - - - - - - - - - - - - - - - - - - - -

橫滑時，由鋼邊立刃角度放
掉的多寡來控制速度。

- - - - - - - - - - - - - - - - - - - - - - - - - - - - - - -

## Step 3

可藉由橫滑時畫出的軌跡，確
認自己有無運用橫滑的技巧。

**TIP** - - - - - - - - - - - - - - - - - - - - - - - - -

運用膝蓋控制滑雪板的切雪
與滑動，也就是在練習膝蓋
的出力和放鬆，以達到橫滑
的效果。

- - - - - - - - - - - - - - - - - - - - - - - - - - - - - - -

# 09
# 併腿轉

在進行斜滑降時,若遇到需要轉彎的地方,可使用併腿轉帶動身體轉彎,或使用併腿轉持續向谷方滑行。

併腿轉
動態影片 QR code

### Step 1

將兩個滑雪板保持平行。

**TIP** ----------------------------------------

不使用滑雪板的鋼邊切雪。

### Step 2

將滑雪板板頭轉向谷方,並將腳和膝蓋倒向要轉彎的方向,身體的重心在谷方板。

**TIP** ----------------------------------------

滑雪板須維持平行,身體則為く字形的姿勢。

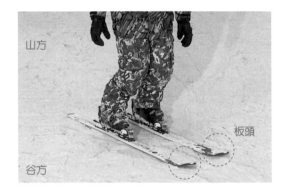

### Step 3

持續使下半身帶動滑雪板,並運用滑雪板鋼邊向山方切雪,以控制轉彎的速度。

**TIP** ----------------------------------------

在轉彎到一半時,可稍微將身體蹲低,並朝向最大的傾斜角度。

## Step 4

轉彎完成後，可起身，進行斜滑降，
或帶動下一個轉彎。

## Step 5

若沒有要繼續滑行，可使滑雪板順
著坡度自然停止。

# 10

# 輔助
# 練習

在進行雙板滑行時，可搭配輔助練習使自己的姿勢更加正確。以下介紹幾種輔助練習，使滑雪者不論是運用全制動還是轉彎的技巧，都能藉由這些練習，使自己的技巧，或滑行的流暢度能更加純熟。

## 方法 Method 1

在全制動滑降中，可將滑雪板形成大 A 和小 A，運用不同的開合方式，習慣不同的切雪角度。

輔助練習 1
動態影片 QR code

❶ 將滑雪板打開成大 A。

❷ 將滑雪板閉合成小 A。

## 方法 Method 2

在全制動的滑行中，滑行至一個段落時，跳離開雪面，再回到雪面上，但須維持全制動的姿勢。

輔助練習 2
動態影片 QR code

❶ 進行全制動滑降。

❷ 在向前滑降一小段距離後，跳起。

## 方法 Method 3

輔助練習 3
動態影片 QR code

　　加強全制動轉彎技巧的練習方法，可運用摸谷方滑雪鞋的方式，讓滑雪者熟悉轉彎的技巧。

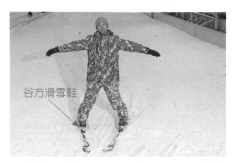

谷方滑雪鞋

❶ 將雙手打開，滑雪板呈現全制動的姿勢。

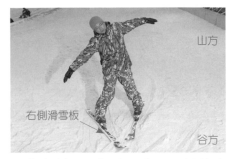

山方

右側滑雪板

谷方

❷ 將右側滑雪板往谷方滑，並將身體傾斜，並將重心壓在內側鋼邊上。

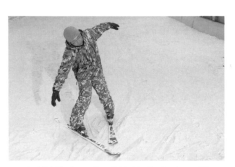

❸ 在轉彎時，右手持續向谷方腳壓。

❹ 承步驟 3，右手摸到谷方腳。

❺ 承步驟 4，右手不離開谷方腳，直至轉彎結束。

❻ 最後，將身體回復直立狀態即可。

## 方法 Method 4

　　加強全制動轉彎技巧的練習方法，可運用揮勾拳的姿勢，讓滑雪者熟悉轉彎的技巧，以左轉為例。

輔助練習 4
動態影片 QR code

❶ 將滑雪板呈現全制動的姿勢。

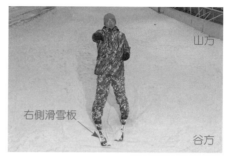

❷ 將右側滑雪板往谷方滑，並將右手呈現揮右勾拳姿勢。

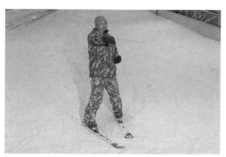

❸ 在轉彎時，雙手維持揮右勾拳姿勢，以維持轉彎時身體的平衡。

❹ 持續維持揮右勾拳姿勢，藉由髖關節轉動帶動身體轉彎。

❺ 承步驟 4，雙手維持揮右勾拳姿勢，直至轉彎結束。

❻ 最後，將身體回復直立狀態即可。

## 方法 Method 5

加強全制動轉彎技巧的練習方法，可運用划船的動作，讓滑雪者熟悉轉彎的技巧。

❶ 將滑雪板呈現全制動的姿勢，並手持滑雪杖。

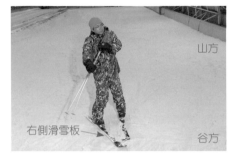

❷ 將右側滑雪板往谷方滑，並將滑雪杖呈現划船的姿勢。

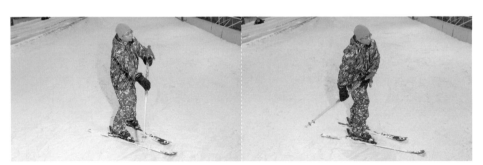

❸ 在轉彎時，滑雪杖持續划船的動作，推動髖關節轉動，以帶動身體轉彎。

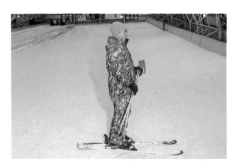

❹ 最後，將身體回復直立狀態即可。

# 6

# 附錄

# 滑雪前的健身運動

　　滑雪運動會運用到身體各個部位，尤其在滑行時會運用到重心轉換等方式來操控滑雪板，若我們有穩定的核心肌群、平衡感及協調性，就能更快速的學會滑雪技巧。

## 💪 訓練核心肌群

　　核心肌群是身體力量的來源，穩定的核心肌群可使我們在滑雪時，易於保持平衡，也能更協調、順暢的運用滑雪技巧，也較不容易受傷。核心肌群是指胸口到髖部的正面、背面以及側面的肌肉。

### ✦ 核心肌群活動度

　　核心肌群活動度具體運用時，就是核心肌群的柔軟度，會直接關係到軀幹和髖部的運動能力。

#### ◆ 核心肌群活動度的影響

　　核心肌群活動度不佳時，身體的重量只由少部分的肌肉支撐，容易產生運動傷害，所以展開激烈的運動前都會暖身，增加柔軟度。

#### ◆ 核心肌群的訓練

　　運動前的暖身運動，運動後的伸展，都可訓練核心肌群的活動度。

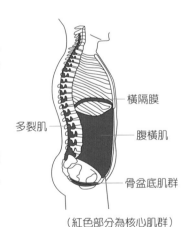

橫隔膜

多裂肌

腹橫肌

骨盆底肌群

（紅色部分為核心肌群）

# 核心肌群的力量和穩定度

## ◆ 核心肌群的穩定度

核心肌群的穩定度是指軀幹和髖部的深層肌肉，穩定支撐脊椎和髖部的能力。

## ◆ 核心肌群的穩定度的影響

若核心肌群缺乏穩定度會影響姿勢，更可能會引起背痛及其他運動傷害。

## ◆ 核心肌群力量

核心肌群的力量，是指軀幹、髖關節和肩關節的肌群，都可一起健康運作的能力，若核心穩定，就可以減輕膝蓋及脊椎的負擔。

## ◆ 核心肌群力量的影響

若核心肌群沒有力量，就容易造成運動傷害。強化核心肌群力量，可使運動的應變能力更迅速，並且提升滑雪所須的平衡、協調的能力。

## ◆ 核心肌群穩定度和力量的訓練

只要每天利用日常生活的一點時間，做適當的運動，就能大幅提升核心肌群力量，並且增強控制身體的重心和滑雪板，以及滑行所須的協調性等能力。

- 仰臥起坐：用以訓練腹部核心肌群，對滑雪時起身和翻身的動作，也很有幫助。
- 伏地挺身：用以訓練核心肌群的穩定度和力量，對滑雪時起身的動作很有幫助。若伏地挺身的運動強度過高，可進行強度較低的手抬高式伏地挺身，作為滑雪前的訓練。

---

**核心肌群**

1. 在脊椎周圍的上肢肌肉。

2. 脊椎和骨盆周圍的腰腹肌肉。

3. 骨盆和大腿等髖關節周圍的肌肉。

# 💪 其他訓練

### ✦ 體力訓練

滑雪活動量較大，所消耗的體力也較多，平時可藉由自己習慣的有氧運動，如健走、慢跑或騎腳踏車等，便於進行的運動，增進自己的體力，也使生活更健康。

### ✦ 平衡感訓練

滑雪運動須使用重心轉移等技巧，在練習滑雪時就能增加平衡感，滑雪前也可自主訓練增強平衡感。

如可運用直線行走的方式訓練平衡感，行走時腳跟須抵著腳尖，若感到困難可沿著牆邊嘗試。

### ✦ 協調性訓練

滑雪運動的轉彎或重心轉移等技巧，是能提升身體協調性的運動，滑雪前也可自主訓練加強協調性。

如可將慢跑的運動搭配成不同的運動組合，用來訓練協調性，如：以側向、跨步或抬高膝蓋等跑步方式。

# 基本裝備保養

　　雖然不是每位滑行者都擁有自己的滑雪裝備，但基本維護裝備的知識是每位滑雪者都要具備的，因為滑雪板的狀態，和滑雪者能否在雪地上順暢滑行有絕對的關係。

## 🔧 滑行完後的基本清潔

　　結束滑雪時，要將滑雪板從板包內取出，用棉布擦去滑雪板上的雪水後，再晾乾。

　　脫下的滑雪衣，不可自行清洗，若要清潔，則要用專用清潔劑清洗。

　　脫下的滑雪鞋，要視滑雪鞋的穿著方式將鞋扣黏好，或是鞋帶繫好，以維持雪鞋的形狀。

## 🔧 專業裝備養護

　　在冬季結束，滑雪行程也告一個段落後，若是擁有個人滑雪裝備的滑雪者，有可能會進行打蠟、修鋼邊等養護動作，但滑雪板的養護需要專業的技巧和工具，加上專用雪蠟的選擇，會因為當地的氣溫、雪況、滑雪板的不同而有所差異，所以建議滑雪者交由專業的技術人員操作較為適宜。

# 滑雪運動
# 五大核心理論

（加拿大教學系統）

　　當我們要學習滑雪這項運動時，掌握五種核心的運動能力，可使我們更快的學習到滑雪運動，當滑雪教練帶領我們滑雪時，也會觀察我們比較不擅長的核心體能，並加強訓練使整體的滑雪能力穩定，我們也可以針對這五種體能進行自主訓練，讓自己能夠更享受到滑雪的樂趣。

## ⬠ 站姿與平衡
### Centered stance-Stance and Balance（簡寫為 S&B）

　　滑行時，穩定和動態的站姿，可以讓滑雪者調整在雪地上的平衡，也就是說，在雪地滑行時，在滑雪板上的運動姿勢，能支持滑雪者的重心，維持穩定的滑行，就稱為平衡。

　　在教學系統中，以 BOS（支持底部）和 COM（重心）兩點來說明，也就是在滑行時，雙腳的運動姿勢應該要維持在能支持滑雪者重心的位置，如：調整站姿的高低等，視情況調整運動站姿，才能更順暢的滑行。

# ⬠ 時機與協調
## Timing and coordination（簡寫為 T&C）

在滑雪時，在適當的時機運用不同滑雪技巧；協調則是我們根據周圍環境的變化，同時做到兩種以上的滑雪技巧。

在經過充分的練習後，滑雪者就能根據不同的地形、雪況等滑雪環境，身體會自然的運用滑行時的轉彎、壓邊等技巧，在適當的時機，將不同的能力、技巧適當的搭配使用，進而能流暢地滑行在擁有不同環境因素的滑雪場。

# ⬠ 軸轉
## Turning with the lower body-Pivoting

髖關節

膝關節

踝關節

軸轉是指滑雪者在轉彎或斜滑時，運用下半身（髖關節、膝關節、踝關節）使滑雪板轉向。

使用軸轉會比我們以上半身帶動下半身，再轉動滑雪板來得更快速，在應對重心的轉變及雪道坡度等變化時，能將更敏捷的將身體的重心壓低，以保持平衡的狀態。

# ⬠ 壓邊
## Balance on the edges-Edging

壓邊，為鋼邊側立，是指在滑行時，運用斜坡和身體側傾，結合鋼邊與雪地接觸的角度，來控制滑行時的速度及方向。

但就算是壓邊滑行，仍要保持動態滑行的速度，及維持平衡的狀態。

# ⬠ 壓力控制
## Pressure control（簡寫為 P&C）

在雪地滑行時，視山坡地形變化、雪況，以及滑雪者滑行的動作等不同的因素，在不同的時機，對滑雪板施加壓力，以維持平衡。

而壓力控制也與鋼邊側立，以及轉彎時的重心轉移，有很大的關係，若滑行者能掌握滑行時的壓力施放，就更容易適應不同的滑雪道。

# 滑雪禮儀

當我們進行滑雪運動時，必須遵守幾項原則，就能降低滑雪時發生意外的風險，並且享受滑雪的樂趣。

## 滑行時

❶ 在前方的滑雪者有雪道優先權，後面的滑雪者超前時，應選擇不影響到前方的滑雪者的路線。

❷ 由滑雪道旁進入滑雪道滑行前，必須先注意後方是否有滑雪者，如後方有人則須禮讓，以避免碰撞，或影響其他滑雪者的安全。

❸ 當要橫越滑雪道時，須注意在滑雪道前後有無滑雪者，以免阻擋到其他滑雪者的路徑，甚至遭到衝撞。

❹ 滑雪時，速度不宜忽快忽慢，動作應保持穩定一致，使後方滑雪者可推測安全距離和路徑。

❺ 滑雪道上難免比較狹窄，或是易產生視線盲點的地點，當我們滑行在這些地點時要避免停留；若是在這些地點滑倒也要盡快起身離開，以免遭到其他滑雪者衝撞。

❻ 當我們在滑雪道向上爬坡時，必須由滑雪道兩側慢慢走上去，不可在滑雪道中間影響其他滑雪者。

❼ 若滑雪場能見度降低，就要回到室內的休息區。

❽ 注意並且遵守滑雪場內的標示和警告，避免誤入尚未整理開放的區域。

❾ 當滑雪道上有人需要援助時，可通報滑雪場的救援單位，並盡自己的能力協助對方。

❿ 若在滑雪時發生事故，必須留下在場的當事人、證人的姓名、地址及聯絡方式。

## 💺休息時

❶ 在雪地脫下 Snowborad 時，一定要將固定器那一面朝向地板或立起滑雪板，以避免 Snowborad 滑動。

❷ 當我們拿起滑雪板和滑雪杖走動時，應將滑雪杖和滑雪板立起來抱著，不宜放置在肩上，以免誤傷他人。

❸ 我們在雪場需要休息時，必須移動到滑雪道旁，不可在滑雪道中間停留休息。

## 💺搭乘纜車時

❶ 我們在滑雪場搭乘纜車時，必須遵守排隊的基本禮儀。

❷ 當纜車開放時，滑雪場會有工作人員值班，有相關問題可請教工作人員。

❸ 若我們下纜車時跌倒，滑雪場的工作人員會及時按下暫停纜車的按鈕，以避免跌倒的滑雪者遭纜車撞擊，下纜車如不慎跌倒要盡快離開纜車的下車平台。

# 親子滑雪場簡介

## 📍 韓國親子滑雪場

❶ 陽智 Pine 度假村
❷ 昆池岩滑雪渡假村
❸ 大明維瓦爾第公園滑雪世界
❹ 龍平滑雪渡假村
❺ Eagle Valley 滑雪渡假村（舊：思朝滑雪渡假村）
❻ 橡樹谷滑雪場
❼ 伊甸園山谷滑雪渡假村
❽ 芝山森林滑雪渡假村
❾ 熊城滑雪渡假村
❿ 昆池岩滑雪渡假村
⓫ Elysian 江村滑雪場
⓬ Alpensia 滑雪渡假村

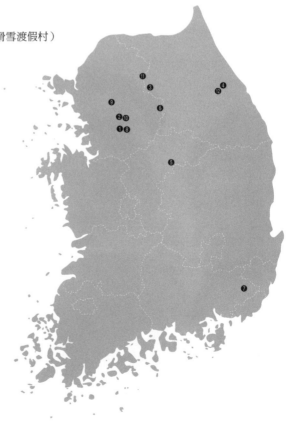

# ♥日本親子滑雪場

### ◆ 北海道

❶ 星野 Tomamu 滑雪場
❷ 富良野滑雪場
❸ 栗山町滑雪場
❹ 札幌手稻滑雪場
❺ 赤井川滑雪場
❻ 新雪谷安努普利滑雪場
❼ 二世谷滑雪場

### ◆ 東北地區

❽ 安比高原滑雪場
❾ 箕輪滑雪場
❿ 磐梯滑雪場
⓫ 羽鳥湖滑雪場
⓬ 岩手高原滑雪場
⓭ 藏王滑雪場

### ◆ 關東地區

⓮ 那須鹽原滑雪場
⓯ 水上高原滑雪場
⓰ 草津國際滑雪場
⓱ 萬座溫泉滑雪場
⓲ 日光湯元溫泉滑雪場

### ◆ 中部地區

⓳ 上越國際滑雪場
⓴ 田代滑雪場
㉑ GALA 湯澤滑雪場
㉒ 湯澤 NASPA 滑雪花園
㉓ 苗場滑雪場
㉔ 輕井澤雪園
㉕ 木島平滑雪場
㉖ 斑尾高原滑雪場
㉗ 栂池高原滑雪場
㉘ 白馬 47 滑雪場
㉙ 白馬五龍滑雪場
㉚ 車山高原滑雪場
㉛ 白樺湖滑雪場
㉜ 八岳滑雪場
㉝ 蛭野高原滑雪場
㉞ 白鳥高原滑雪場
㉟ 鷲岳滑雪場
㊱ Riverwell 井川滑雪場
㊲ Yeti 滑雪場

### ◆ 近畿地區

㊳ 奧伊吹滑雪場
㊴ 余吳高原滑雪場
㊵ 朽木滑雪場
㊶ 六甲山滑雪場

### ◆ 中國地區

㊷ 奧大山滑雪場
㊸ 芸北大佐高原滑雪場

SKI × SNOWBOARD
初學滑雪 單板、雙板滑雪雙技法全攻略
必讀大補帖
快速升等，滑雪練功必備的一本書！

| | |
|---|---|
| 書　　　名 | 初學滑雪必讀大補帖：單板、雙板滑雪雙技法全攻略 |
| 作　　　者 | 冒險葉，阿水 |
| 主　　　編 | 譽緻國際美學企業社・莊旻嬑 |
| 助理編輯 | 譽緻國際美學企業社・許津瑝 |
| 美　　　編 | 譽緻國際美學企業社・羅光宇 |
| 封面設計 | 洪瑞伯 |
| 攝影師 | 吳曜宇 |
| | |
| 發行人 | 程顯灝 |
| 總編輯 | 盧美娜 |
| 美術編輯 | 博威廣告 |
| 製作設計 | 國義傳播 |
| 發行部 | 侯莉莉 |
| 印　　　務 | 許丁財 |
| 法律顧問 | 樸泰國際法律事務所許家華律師 |

藝文空間　三友藝文複合空間
地　　　址　106 台北市安和路 2 段 213 號 9 樓
電　　　話　（02）2377-1163
出版者　四塊玉文創有限公司
總代理　三友圖書有限公司
地　　　址　106 台北市安和路 2 段 213 號 9 樓
電　　　話　（02）2377-4155、（02）2377-1163

傳　　　真　（02）2377-4355、（02）2377-1213
E-mail　service @sanyau.com.tw
郵政劃撥　05844889 三友圖書有限公司

總經銷　大和書報圖書股份有限公司
地　　　址　新北市新莊區五工五路 2 號
電　　　話　（02）8990-2588
傳　　　真　（02）2299-7900

初　　　版　2023 年 12 月
定　　　價　新臺幣 380 元
ISBN　978-626-7096-73-4（平裝）

感謝：小叮噹科學主題樂園（北海道滑雪場）、Oriver 及滑雪小舖協助製作。

國家圖書館出版品預行編目（CIP）資料

初學滑雪必讀大補帖：單板、雙板滑雪雙技法全攻略 / 冒險葉，阿水作. -- 初版. -- 臺北市：四塊玉文創有限公司, 2023.12
面；　公分
ISBN 978-626-7096-73-4（平裝）

1.CST: 滑雪

994.6　　　　　　　　　　　　112018557

SANYAU
http://三友圖書
友直友諒友多聞

三友官網

三友 Line@